101

Baja California Peninsula

101 Maneras de Descubrir Baja
101 Ways to Explore Baja

Reyna Jaime Félix
Giovanni Simeone

SiME
BOOKS

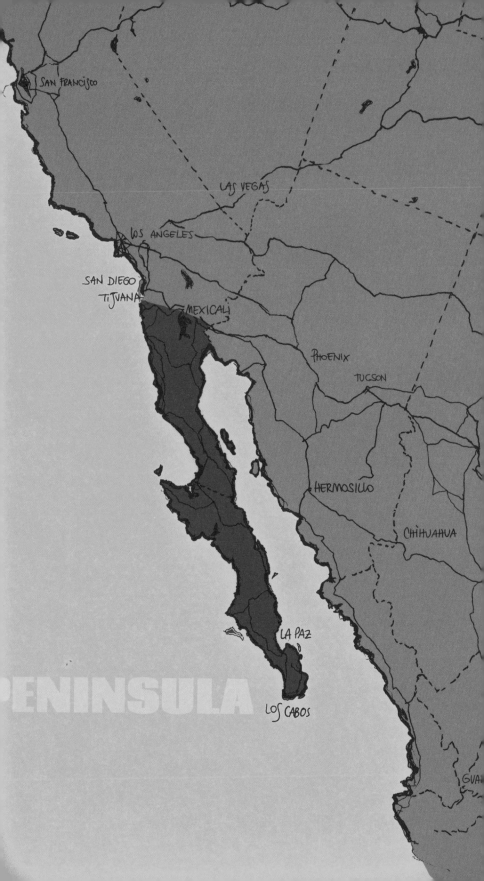

De Tijuana a Los Cabos la Península de Baja California espera al que busca aventura. La esbelta fracción de tierra bañada por dos mares, el indomable Océano Pacífico y el apacible Mar de Cortés, que la han labrado como una auténtica joya de gran diversidad ecológica, convirtiéndola en una de las mecas del ecoturismo. Peculiar crisol cultural es la California mexicana, una mezcla de lo nacional con la influencia cosmopolita de sus visitantes. Esta tierra acoge a los que buscan un encuentro cara a cara con la naturaleza, a aquellos devotos del surf y las tablas, a los senderistas, los fanáticos del ecolodge, los amantes del mar, los buzos aventureros y a los fiesteros incorregibles.

101 Baja California Peninsula presenta un recorrido fotográfico por los 1711 kilómetros de carretera Transpeninsular mostrando lugares, tradiciones y actividades, que tiene que hacer y conocer quien visite Baja California y Baja California Sur y quiera vivir una experiencia auténtica, sin escenarios prefabricados, al natural. Este ejemplar ofrece fotografía e información útil sobre 101 lugares emblemáticos de la región: ubicación, actividades para realizar, hechos históricos y curiosidades. En fin, es un documento único, visualmente hermosos y de contenido tan interesante como valioso.

El viaje empieza en Tijuana, la esquina donde inicia la Patria mexicana y pasa por los poblados más representativos, como la vibrante Ensenada, el mágico Tecate, el joven salado pueblo de Guerrero Negro, la afrancesada Santa Rosalía, el Loreto Histórico, la colorida ciudad de La Paz, hasta llegar al turístico y alocado sector de Los Cabos.

BAJA CALIFORNIA

101

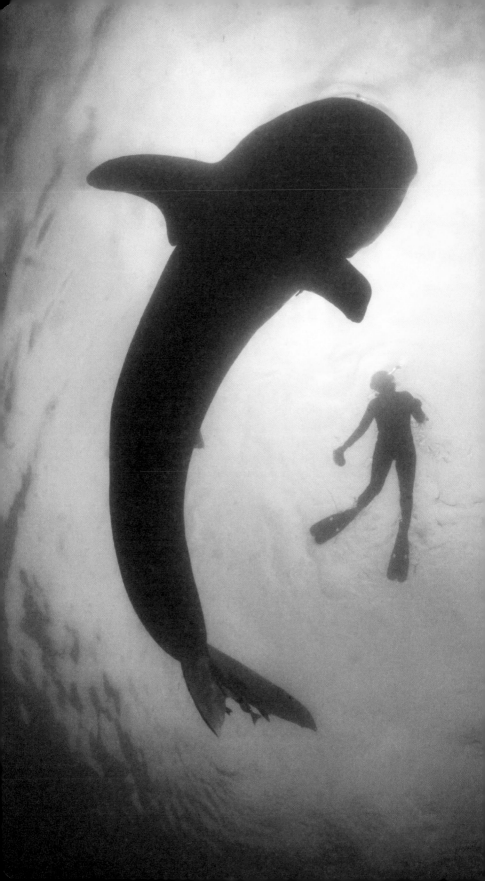

From Tijuana to Los Cabos, the Baja California Peninsula awaits the adventurous. This slender fragment of land is surrounded by two seas-the indomitable Pacific and the peaceful Sea of Cortéz-which have shaped it as a bona fide jewel filled with eco-diversity, making it one of the meccas of ecotourism. A singular cultural melting pot, the Mexican California merges local heritage with the cosmopolitan influence of its visitors. This land embraces those who seek close encounters with nature, those who are fond of surfing, those who enjoy trekking, the eco-lodge fanatics, sea lovers, adventurous divers, and "party animals" alike.

101 Baja California Peninsula presents a photographical tour along the 1000+ miles of the Transpeninsular Highway, introducing places, traditions, and activities, which are "must sees" for those visitors to the Baja Peninsula. It is for those who want to live the authentic experience, without staged scenarios, just plain, natural Baja. This guide offers useful pictures and information about 101 emblematic spots of the region, including: location, things to do, historical facts, and curious events. Last but not least, it is a work of art in its own right, both visually appealing as well as interesting and valuable in content.

The trip begins at Tijuana, the corner where Mexico begins as a country, followed by the most representative urban centers, such as vibrating Ensenada, magical Tecate, the young and salty town of Guerrero Negro, the French style Santa Rosalía, the historical town of Loreto, the colorful city of La Paz, and the touristic and wild sector of Los Cabos.

101

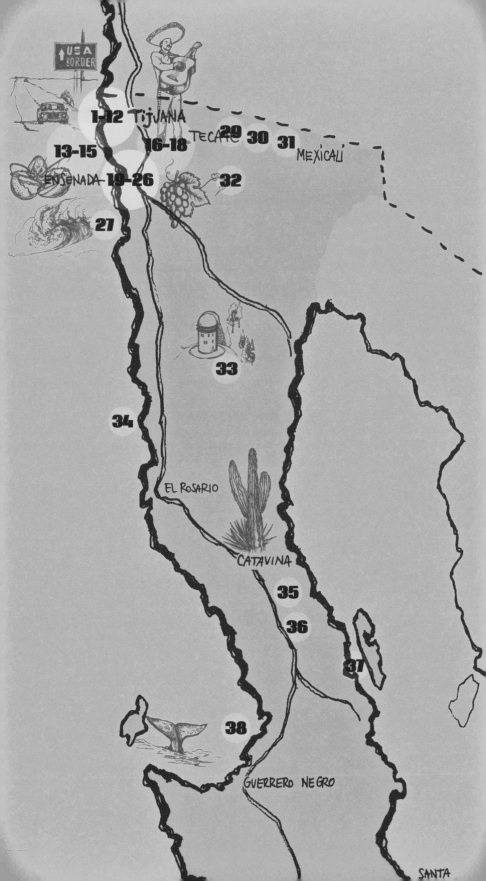

USA BORDER

1-12 Tijuana

13-15

ENSENADA 19-26

16-18

TECATE

29 30 31

MEXICALI

32

27

33

34

EL ROSARIO

CATAVINA

35

36

37

38

GUERRERO NEGRO

SANTA

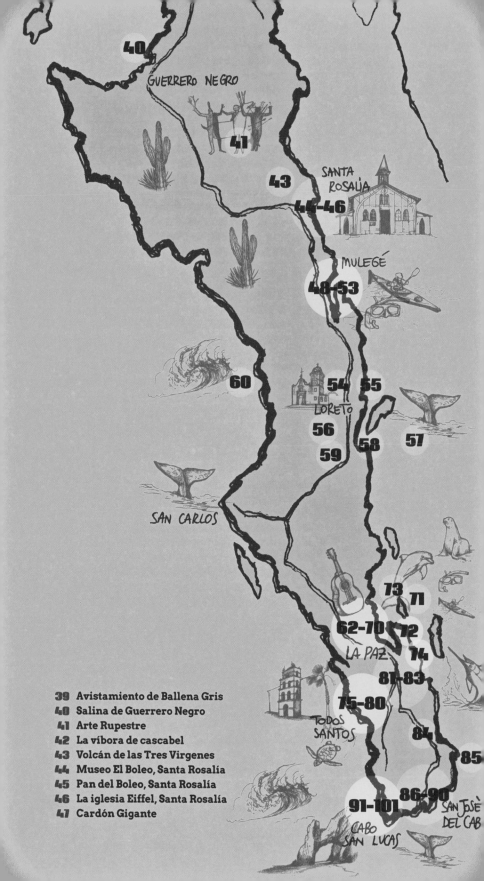

GUERRERO NEGRO

SANTA ROSALÍA

MULEGÉ

LORETO

SAN CARLOS

LA PAZ

TODOS SANTOS

SAN JOSÉ DEL CAB

CABO SAN LUCAS

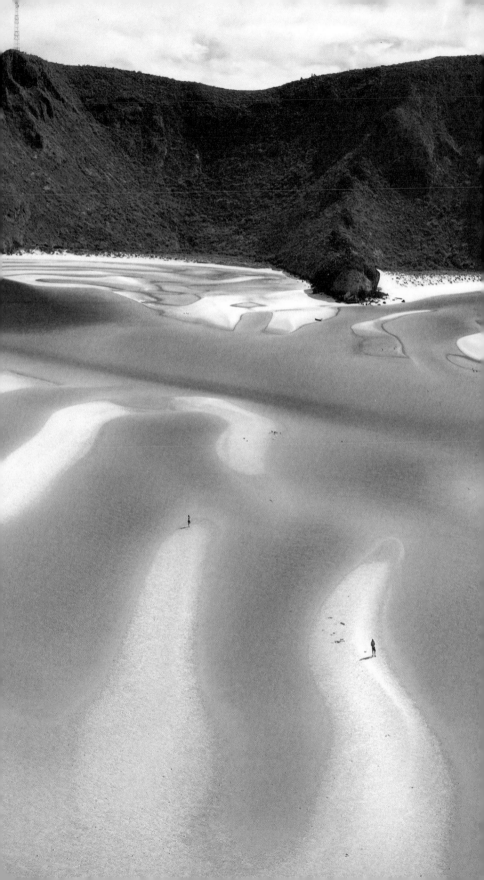

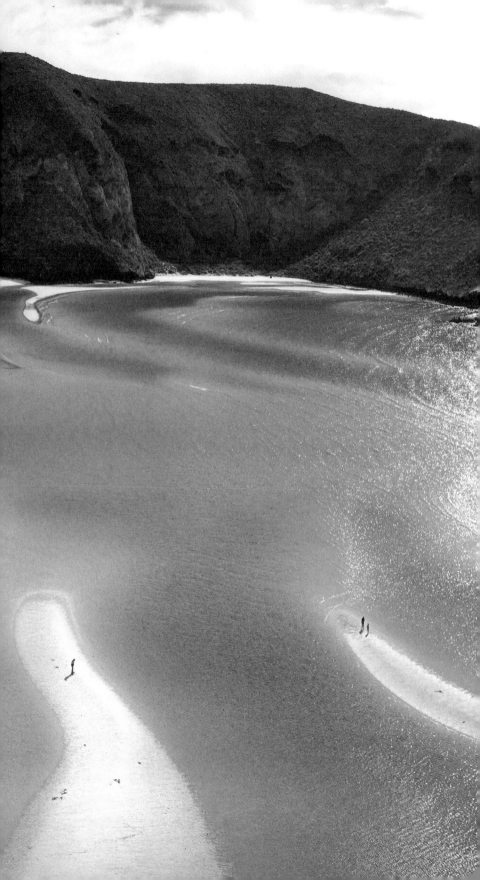

Walk across the border. The most common way to cross the International border is by car or directly from the airport. There's a very popular way among locals though, and it is on foot. Arriving early to the International Customs is advisable, because there are long lines and could take as much as two hours to cross. An interesting and colorful place surrounded by food stands, music and money exchange businesses.

SAN DIEGO
TIJUANA
ENSENADA MEXICALI

GUERRERO NEGRO
SANTA ROSALIA
LORETO
SAN CARLOS
LA PAZ
TODOS SANTOS
SAN JOSÉ DEL CABO
CABO SAN LUCAS

↑ USA BORDER

cruzar la frontera a pie, Tijuana

Lo común entre los viajeros que van entre México y Estados Unidos es pasar la frontera en automóvil o llegar directamente a través del aeropuerto. Existe una opción, muy popular entre los habitantes: cruzar a pie La Línea (nombre coloquial del cruce fronterizo). Se tiene que llegar temprano al puesto migratorio, la fila puede tardar más de dos horas. Resulta interesante el lugar, lleno de venta de comida, música y casas de cambio.

Un Zonkey es un burro disfrazado de cebra, que nos hace pensar: Solo en México. La tradición de pintar burros con brochazos negros para que parecieran exóticas cebras, inició en algún momento del siglo pasado. Se dice que los primeros fotógrafos lo hacían para que el blanco animal resaltara en las fotografías blanco y negro. Esta tradición turística es un ícono de Tijuana, que incluso ha dado nombre al equipo de basquetbol de la ciudad.

En la época actual, con cámaras digitales en celular, aplicaciones para cambiar colores y filtros, el Zonkey ha mantenido su popularidad. Los turistas visitan la Avenida Revolución para tomarse la famosa foto, en un escenario a la mexicana, con un carruaje lleno de sombreros y zarapes de colores chillantes. Algunos dicen que visitar Tijuana y no conocer el Burro Cebra es como no haber ido.

The "Zonkey" is a zebra disguised donkey! This curiosity makes everyone think: Only in México! The tradition to paint donkeys so they look like zebras may be traced back to the early twentieth century. It's said that early Mexican photographers did this so the white color of the donkey could be seen in B&W pictures. This is one of the most iconic traditions of Tijuana; to the extent to name the city's Basketball Team after the popular "Zonkey". Nowadays, in spite of all the technological advances in photography, the Zonkey's popularity has remained intact. Tourists will commonly pay a visit to Revolución Avenue to take a picture of themselves with the famous and almost mythical creature. This could not be complete without a stage in which the Zonkey is tethered to a stage wagon full of colorful hats, and zarapes. For some people this is a Tijuana must see tradition.

2
Zonkey, Tijuana

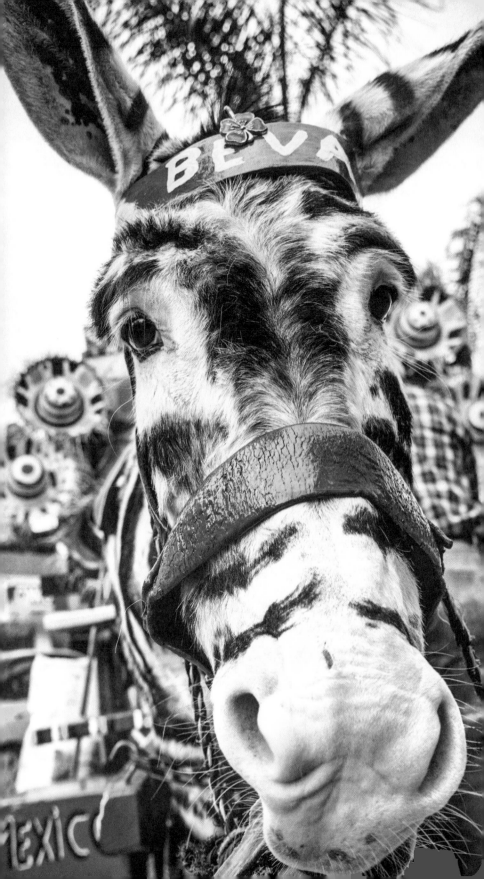

In Tijuana "La Revu" is so much fun! The city's most popular avenue in which art, music, food and dancing are combined to make this place a real Tj's Icon. It is recommended that you walk the entire avenue as you can find the "Mariachi" in Plaza Santa Cecilia, eat a famous Caesar's salad, pay a visit to the wax museum and the curio shops full of crafts. Have fun and discover places of historical interest, bars and nightclubs full of the proverbial Mexican hospitality that will make you want to return.

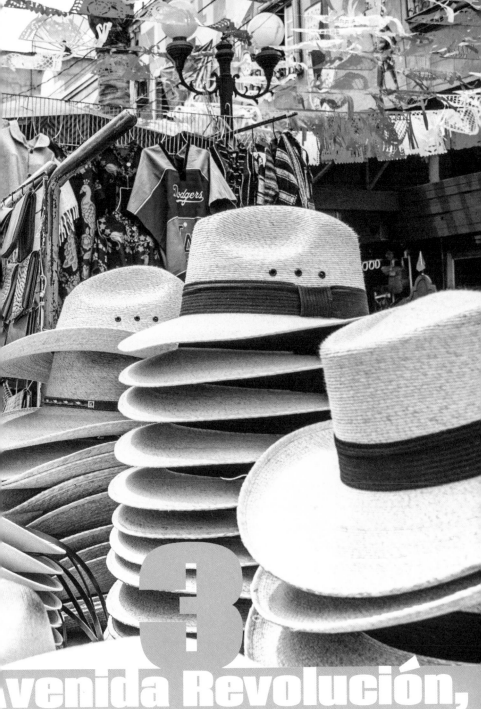

3

Avenida Revolución, Tijuana

En Tijuana la revolución es divertida. La Revu es la avenida más famosa de la ciudad: arte, música, comida y baile se mezclan convirtiendo este sitio en un ícono. La recomendación es recorrerla completa para encontrar el mariachi en la Plaza Santa Cecilia, la famosa ensalada César, el museo de cera y las tiendas de curios cubiertas de arte. Diviértete y descubre lugares históricos, bares y antros, con la hospitalidad de la gente, que te hará querer regresar.

Los mejores tacos del norte de México están en Tijuana. Comer tacos aquí es uno de los placeres que te debes permitir varias veces en la vida. Todo el mundo sabe que el taco es un ícono de la gastronomía mexicana; al viajar por el país, se comprueba la variedad de estilos, ingredientes y rituales para comerlos. En Tijuana los tacos se comen con tortilla de maíz, carne asada al carbón, guacamole, salsa y tienen forma de cono. Los extras son opcionales: salsas picosas, cebolla asada, rábanos, repollo, cilantro, pepinos, etc. Hay que recordar que si el taquero pregunta: ¿con todo?, esto incluye la salsa, que en algunos lugares puedes ser muy picosa. Las taquerías están por todos lados y algunas se mantienen abiertas 24 horas; puedes encontrar desde pequeños puestos, en donde tendrás que comer de pie, hasta grandes cadenas tipo restaurante.

Tijuana Style Tacos.
The best tacos in Northern Mexico are in Tijuana. Eating tacos around here is one of the pleasures that you must indulge yourself with. Everybody knows that "tacos" are iconic in Mexican gastronomy. Traveling Mexico is an opportunity to try several variations which include various ingredients and even rituals to eat them. In Tijuana tacos are prepared with corn tortilla, charbroiled meat, guacamole and salsa, which are served in a cone shaped wrap. Extra "toppings" are available, such as spicy salsas, grilled onions, horse radishes, cabbage, coriander, cucumbers, etc. A word of advice though, when the taquero asks "Con todo?" (all ingredients?) that certainly includes a very hot salsa. Taquerías are ubiquitous, and some are open 24/7. The taco stands could be street stands or restaurant type; all of them offer delicious products.

4

tacos estilo
tijuana

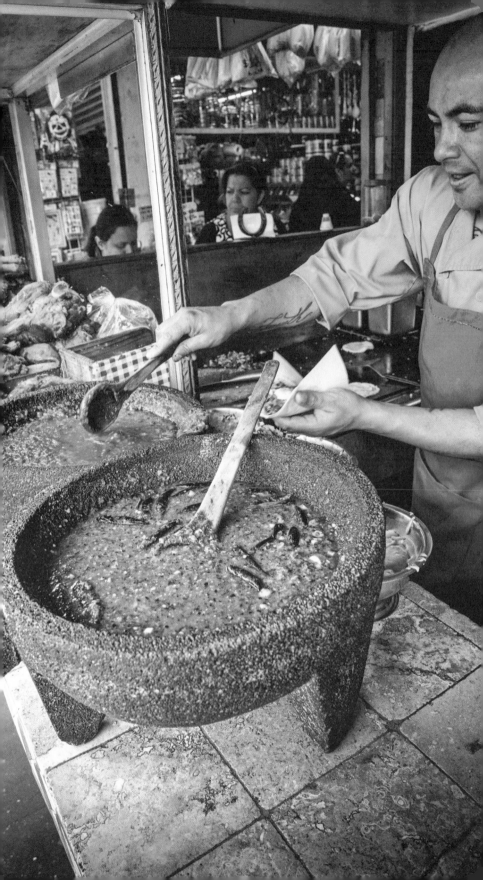

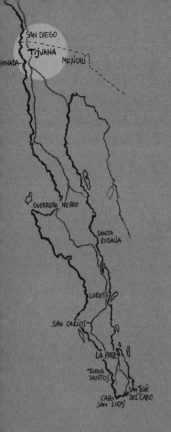

La catedral de Tijuana está dedicada a La Morenita, nombre cariñoso que los mexicanos dan a la Virgen de Guadalupe. México es un país predominantemente católico y guadalupano, por todos lados encontrarás templos con esta advocación. Comparado con las principales iglesias del centro del país, en su mayoría construidas durante la época colonial, esta catedral data apenas de la segunda mitad del siglo pasado. Está ubicada justamente en el Centro Histórico, en la esquina de Calle 2da y Niños Heroes. En tu visita podrás notar lo ecléctico de su arquitectura, que combina el estilo neoclásico con el barroco. Los domingos son los días más activos y el momento para presenciar los rituales religiosos. Las misas cristianas comienzan a las siete de la mañana, repitiendo cada hora, hasta las nueve de la noche; durante todo este tiempo el templo está lleno a su máxima capacidad. Visitar la catedral, es otra forma de acercarse, vivir y entender la cultura mexicana.

Cathedral of Our Lady of Guadalupe.

Tijuana Cathedral is dedicated entirely to La Morenita, the endearing nickname given the Virgen de Guadalupe. Mexico is majorly a Catholic Country and the cult of our lady of Guadalupe extends all over the country. Compared with other important churches in Mexico, which were constructed during the Spanish colonial period, Tijuana´s cathedral was constructed during the second half of the XX century. Located in historical downtown, on 2nd street and Niños Héroes. It displays an eclectic architectural construction, that merges the neoclassic with baroque. Sundays are the busiest days. Catholic masses start at seven in the morning, and services are offered each hour, until 9 p.m. During this time the church is full to its maximum capacity. Paying a visit to this spiritual place is a good way to approach, to live, and get a grasp of Mexican culture.

5

Catedral de Nuestra Señora de Guadalupe, Tijuana

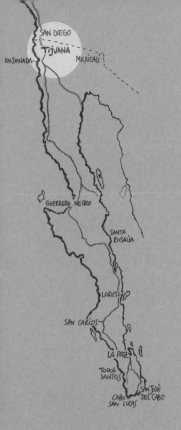

Sobre la famosa Avenida Revolución entre las calles 4ta y 5ta está el restaurante Caesar's, famoso por ser el lugar en donde se inventó la ensalada que lleva su nombre. Como en toda leyenda, existe controversia sobre su invención, algunos dicen que fue el italiano César Cardini, dueño del lugar; la otra versión cuenta que fue Livo Santini, chef del restaurante. En Caesar's la preparan junto a tu mesa, en un tazón grande de madera agregan anchoas, pasta de ajo, mostaza dijon, salsa inglesa, pimienta, un toque de limón, la yema de un huevo, aceite de oliva y queso parmesano, todo batido vigorosamente . Se añade a la mezcla la lechuga romana, crutones y más parmesano. En tu visita pide la cerveza de la casa, hecha especialmente por la cervecería Tijuana para el restaurante ¡es deliciosa! Esta receta es servida en muchos restaurante del mundo, pero después de probarla en el lugar que la vio nacer, comer Ensalada César, te hará pensar en Tijuana.

Caesar's Salad.

The World famous Caesar's Salad was created at the Caesar's restaurant, located on Avenida Revolución, between 4th and 5th. As in every legend, as could be expected, there's controversy about its creation. Some people suggest that it was Cesar Cardini, the owner of the place who came up with the original recipe; some others say that it was actually Livo Santini, the restaurant's Chef. Prepared before your very eyes, they put a wooden bowl on top of the table and mix anchovies along with some garlic paste, Dijon mustard, Worcestershire sauce, some pepper, an egg yolk, olive oil, grated parmesan and a twist of lime. All ingredients are thoroughly shaken and then lots of fresh romaine lettuce leaves are tossed into the bowl along with some extra parmesan and croutons. Ordering the house beer is recommended, because it is brewed especially for this restaurant by Cervecería Tijuana and it is ... Ambrosial! In spite of being served in so many places around the world, once you have tried this famous salad in its original location, just eating Cesar's Salad would immediately summon Tijuana memories.

Ensalada César, Tijuana

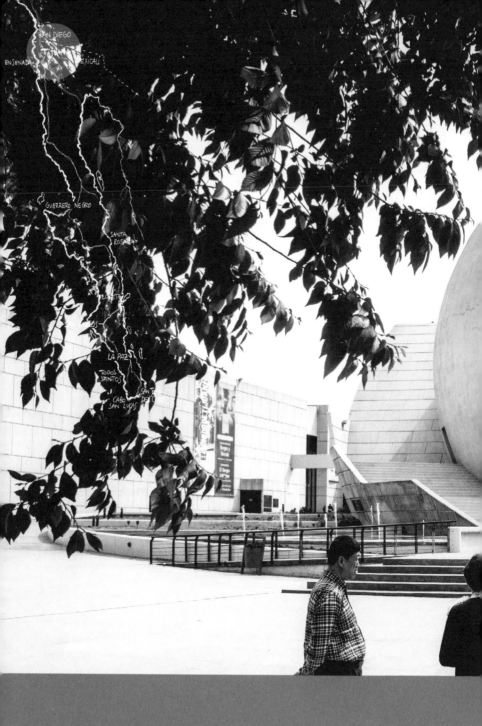

Called CECUT, it is the main cultural center on Northeastern Mexico. The IMAX projection dome has become a symbol of the city of Tijuana. It is comprised of several centers which are: The IMAX projection center, El Museo de las Californias, an Auditorium, The Cube, itinerant exhibitions center, the film zone and an Aquarium. The cultural activities offering is so vast that you may have to visit it more than twice.

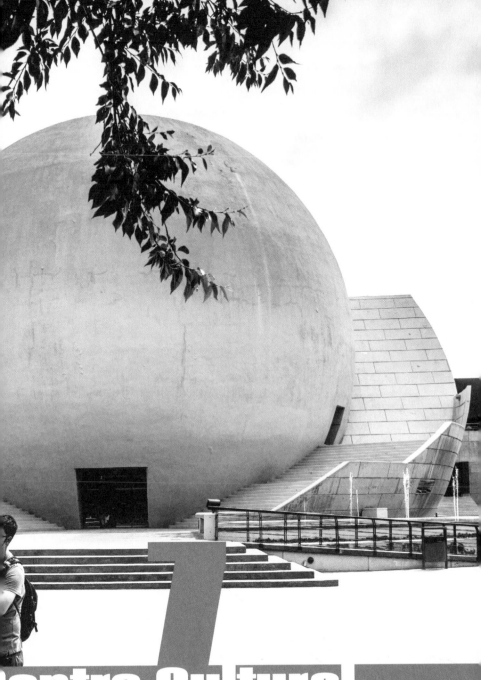

7

Centro Cultural
Tijuana

Todos le llaman CECUT, es el centro cultural más
importante del noroeste de México. La esfera del domo
IMAX, prácticamente representa a Tijuana. En realidad está
compuesto de distintos espacios, que son: pantalla IMAX,
Museo de las Californias, Sala de Espectáculos, El Cubo,
Salas de Exposiciones Temporales, Cineteca y Acuario. Las
opciones que se ofrecen son muchas, por lo que tendrás que
visitarlo varias veces para conocerlo por completo.

El Museo de las Californias forma parte del Centro Cultural Tijuana. Es un excelente lugar para iniciar un recorrido por la península de Baja California, pues ofrece una panorámica de la zona, desde la época en que se creía que era un mítica isla, hasta el siglo XX. Este museo inaugurado en el año 2000 te lleva a recorrer la historia regional, iniciando en la prehistoria. La museografía es tradicional, siguiendo un orden cronológico, acentuado por el diseño de rampa helicoidal que marca el camino de la visita, exponiendo los elementos que han modelado la identidad de los pobladores de estas tierras. Una sección muy interesante es la que exhibe réplicas de barcos del siglo XVI, como la Nao de China o los galeones europeos. Otro punto favorito de los visitantes, es la sección dedicada a la glamourosa época en la que Tijuana se convirtió en un centro turístico, cuyo atractivo principal eran los casinos. Es un espacio para aprender y reflexionar sobre la historia, además es perfecto para visitarlo en familia.

Las Californias Museum

This museum is part of the so-called Centro Cultural Tijuana, and it's an excellent place to start (and plan) a trip along the Baja Peninsula. It offers an analysis from the time it was considered a mythical island to the XX Century. This museum was founded in 2000 and is a window to the past of the region. Beginning in the prehistoric period, this traditional museography organizes events in a timeline and follows the helical pattern of the ramp that will guide the visit. Several elements are displayed that have shaped the identity of the inhabitants of the region. A very interesting section is the one that exhibits XVI century vessels, such as the famous NAO from China and other ships, for instance, the European Man-o-wars. Another favorite section is the one dedicated to the glamorous period where Tijuana became a touristic zone, its main attractions being the casinos back then. A place to reflect on the past and learn history, ideal for a family visit.

8

Museo de Las Californias, Tijuana

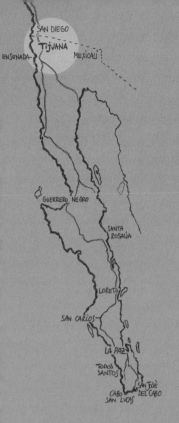

Se ubica muy cerca del paso fronterizo Tijuana- San Isidro, visitarlo es rápido y accesible. La historia del Mercado Hidalgo comienza en la década de 1950 cuando un grupo tijuanense de comerciantes buscó un lugar fijo para vender. El mercado es el lugar ideal para merodear en busca de curiosidades, de piso a techo encontrarás productos, desde los necesarios para la despensa, hasta adornos y baratijas. Si eres de paladar dulce, éste es el lugar para ti, el mayor surtido de dulces está aquí, al igual que las mejores piñatas y adornos para fiestas infantiles. Parte de su éxito son sus precios accesibles, inclusive en los puestos de comida, en donde se pueden degustar las deliciosas tortillas hechas a mano, quesos del Valle de Guadalupe, burritos de machaca de res o pescado y muchas otras delicias de la comida Baja Californiana. El mercado está lleno de color y de la amable gente local, que harán de ésta una visita inolvidable.

Hidalgo Market.
Very close to the San Isidro-Tijuana border. Paying a visit to this market is fast and easy. The origins of this market can be traced back to the 50's when a group of Tijuana merchants sought a place to establish their businesses. The perfect place to look for exotic items from tip to top, where you will find everything from groceries to souvenirs. If you crave sweets, this is the right place for you. Assorted candies of all sorts are found here, as well as the best piñatas and children's party stuff. Part of its success is due to its low prices, even at the food stands; where handmade tortillas can be eaten, along with Valle de Guadalupe cheeses, machaca burritos of either fish or meat and other delicacies. This colorful market full of friendly locals will make your visit unforgettable.

9
Mercado Hidalgo, Tijuana

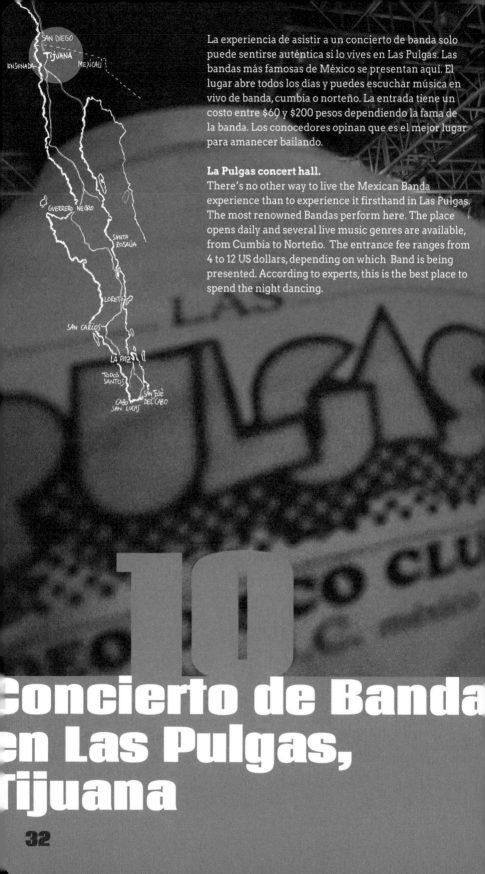

La experiencia de asistir a un concierto de banda solo puede sentirse auténtica si lo vives en Las Pulgas. Las bandas más famosas de México se presentan aquí. El lugar abre todos los días y puedes escuchar música en vivo de banda, cumbia o norteño. La entrada tiene un costo entre $60 y $200 pesos dependiendo la fama de la banda. Los conocedores opinan que es el mejor lugar para amanecer bailando.

La Pulgas concert hall.
There's no other way to live the Mexican Banda experience than to experience it firsthand in Las Pulgas. The most renowned Bandas perform here. The place opens daily and several live music genres are available, from Cumbia to Norteño. The entrance fee ranges from 4 to 12 US dollars, depending on which Band is being presented. According to experts, this is the best place to spend the night dancing.

SAN DIEGO
TIJUANA
ENSENADA
MEXICALI

GUERRERO NEGRO

SANTA ROSALIA

LORETO

SAN CARLOS

LA PAZ

TODOS SANTOS

CABO SAN LUCAS
SAN JOSÉ DEL CABO

10
Concierto de Banda
en Las Pulgas,
Tijuana

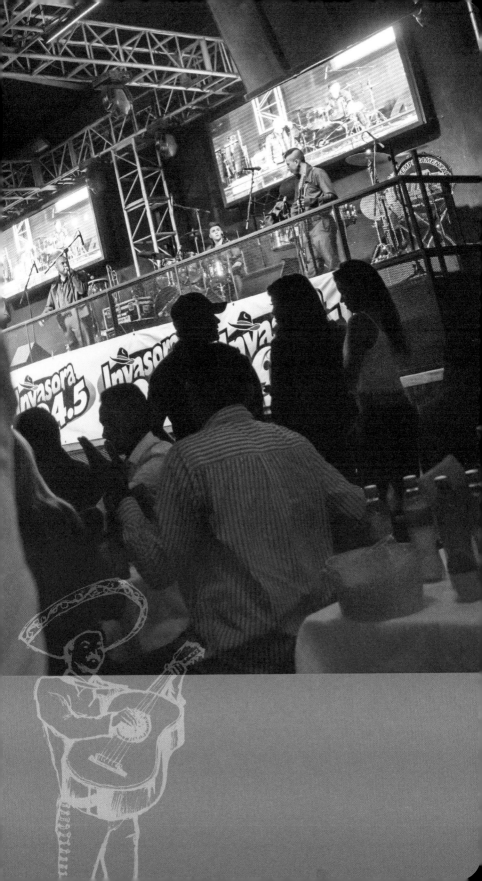

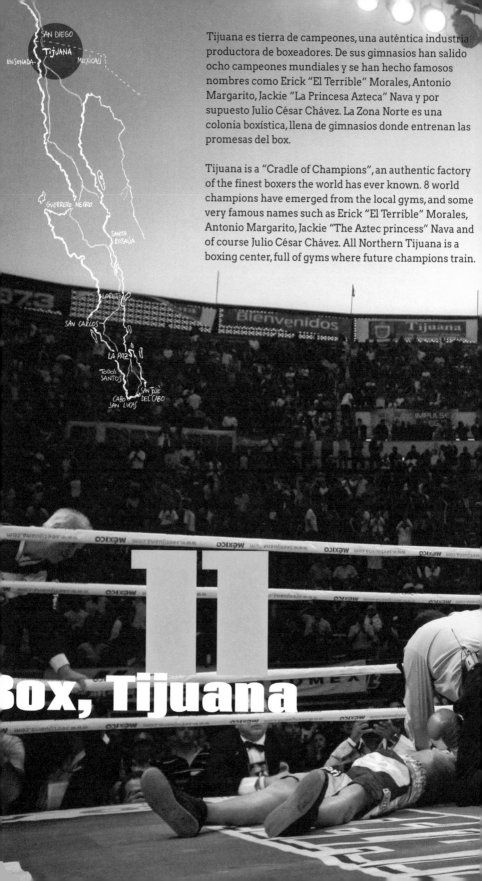

Tijuana es tierra de campeones, una auténtica industria productora de boxeadores. De sus gimnasios han salido ocho campeones mundiales y se han hecho famosos nombres como Erick "El Terrible" Morales, Antonio Margarito, Jackie "La Princesa Azteca" Nava y por supuesto Julio César Chávez. La Zona Norte es una colonia boxística, llena de gimnasios donde entrenan las promesas del box.

Tijuana is a "Cradle of Champions", an authentic factory of the finest boxers the world has ever known. 8 world champions have emerged from the local gyms, and some very famous names such as Erick "El Terrible" Morales, Antonio Margarito, Jackie "The Aztec princess" Nava and of course Julio César Chávez. All Northern Tijuana is a boxing center, full of gyms where future champions train.

11

Box, Tijuana

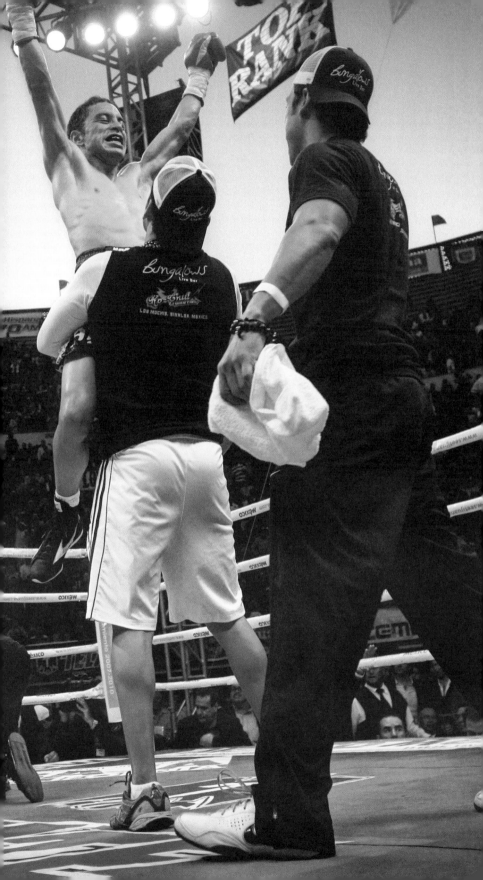

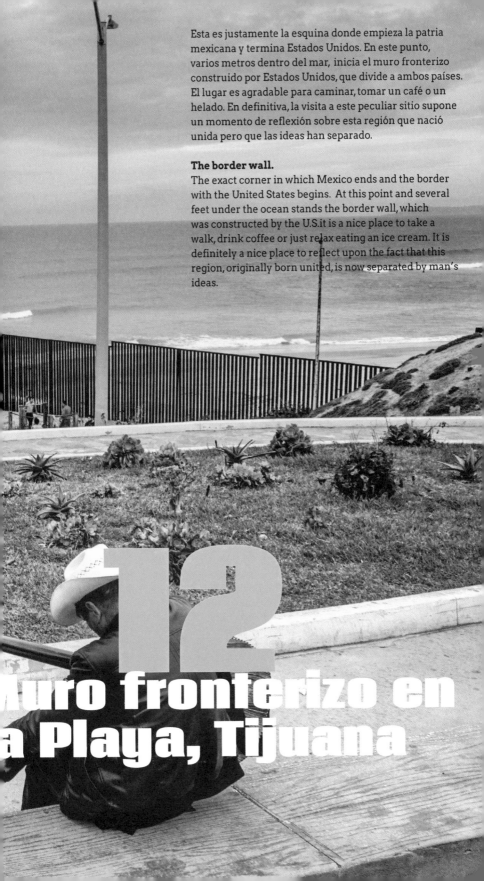

Esta es justamente la esquina donde empieza la patria mexicana y termina Estados Unidos. En este punto, varios metros dentro del mar, inicia el muro fronterizo construido por Estados Unidos, que divide a ambos países. El lugar es agradable para caminar, tomar un café o un helado. En definitiva, la visita a este peculiar sitio supone un momento de reflexión sobre esta región que nació unida pero que las ideas han separado.

The border wall.
The exact corner in which Mexico ends and the border with the United States begins. At this point and several feet under the ocean stands the border wall, which was constructed by the U.S.it is a nice place to take a walk, drink coffee or just relax eating an ice cream. It is definitely a nice place to reflect upon the fact that this region, originally born united, is now separated by man's ideas.

12
Muro fronterizo en la Playa, Tijuana

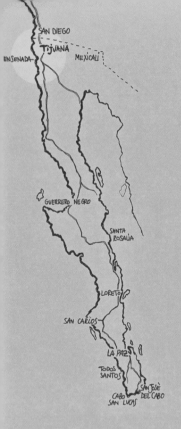

La tortilla es un elemento esencial de la mesa mexicana, acompañan prácticamente cualquier estofado, ya sea para hacer tacos o simplemente como instrumento para manipular la comida. En el norte de México las tortillas son de harina de trigo, amasadas con manteca de puerco, agua y sal; a diferencia del resto del país en donde la tortilla es de maíz. Burritos, tacos y quesadillas son los platillos principales donde se utiliza, el relleno puede ser cualquiera pero la machaca es el favorito.

Es común que en los restaurantes, especialmente taquerías, se hagan tortillas a mano, a la vista de los comensales. Esto es como tomar una clase en vivo, la señora de las tortillas, suele ser una rápida experta en amasar y palmear la masa, además pareciera que el comal no le quema la mano al momento de voltearlas. Las tortillas son un complemento delicioso, comerlas calientes, recién hechas, no tiene comparación, aunque en el norte hay un dicho popular que reza: "Si son de maíz ni me las mientes, pero si son de harina ni me las calientes".

Tortilla Master Class.

A staple in Mexican diet and a pillar of Mexican cuisine, tortillas are ever present alongside every Mexican dish. The versatile tortilla can be used as a wrap for food as in a taco or even a tool akin to a spoon or fork. In Northern Mexico they are made of wheat dough kneaded with pork fat, water and salt; Burritos, tacos and quesadillas (cheese wraps) are among the most popular uses for tortillas. They can be filled with anything that is edible, but "machaca" (a sort of minced meat) is the favorite one. It is very common to make tortillas in front of the customers in most Mexican restaurants, especially taquerías. This is like taking a free class on how to properly knead and roll the dough by hand and not get burned by the hot grill in the process. Tortillas are the ideal complement to any food and trying them fresh and hot is a mouthwatering experience. In Northern Mexico there's an old saying that goes "if it is a flour tortilla give it to me right away, don't even dare to warm them up".

13
Aprender a hacer tortillas

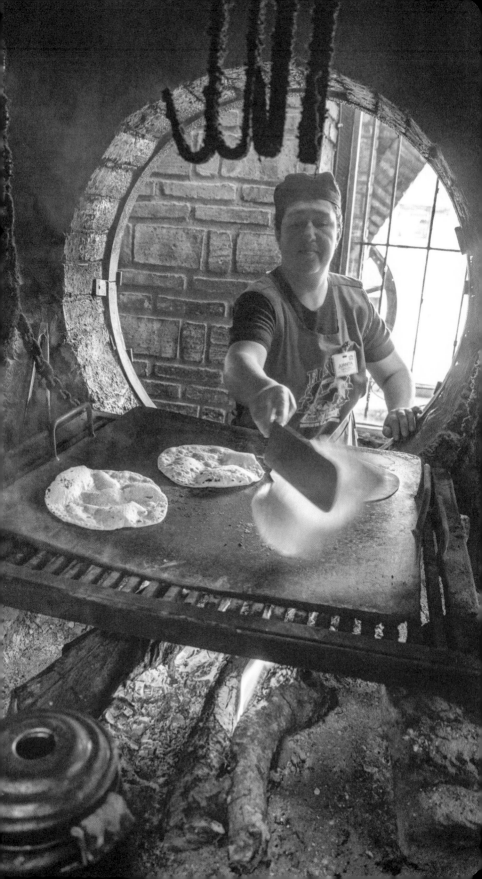

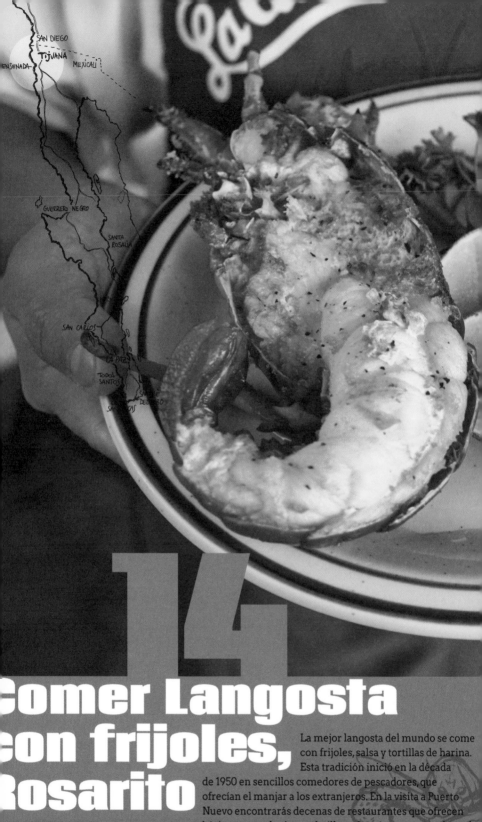

14
Comer Langosta con frijoles, Rosarito

La mejor langosta del mundo se come con frijoles, salsa y tortillas de harina. Esta tradición inició en la década de 1950 en sencillos comedores de pescadores que ofrecían el manjar a los extranjeros. En la visita a Puerto Nuevo encontrarás decenas de restaurantes que ofrecen básicamente el mismo platillo, cafeterías para pasar la tarde y tiendas de artesanías para entretener al bolsillo.

Beans and Lobster. The best lobster is served along with beans, salsa and flour tortillas. This tradition was started in the early 50's in the meager fishermen dining rooms, where this delicacy was served to foreigners. During your visit to Puerto Nuevo Rosarito you will find several restaurants which offer basically the same dish. You can also encounter coffee shops and crafts shops, just to indulge your shopping urges.

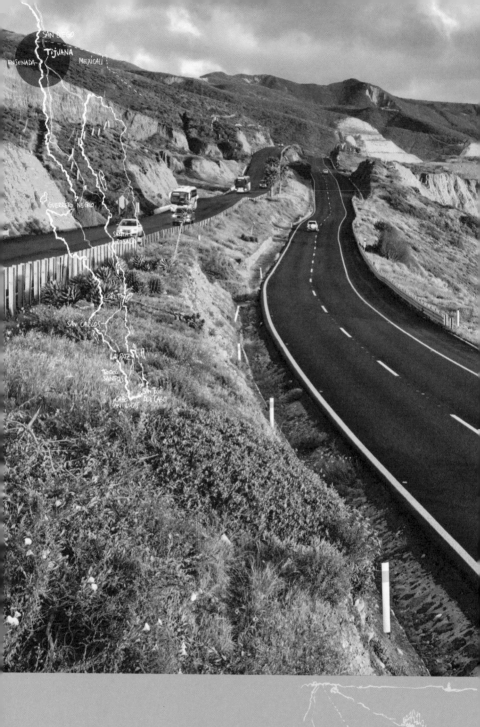

Tijuana-Ensenada Scenic Highway. Transpeninsular highway follows the length of the Baja California Peninsula from Tijuana to Los Cabos. The first section is spectacular. The scenic highway between Tijuana and Ensenada has some impressive panoramic sights of heavens rushing towards the sea over rolling hills. The most recommended site is the Lookout at 23rd km. where you can admire the imposing Todos Santos Bay.

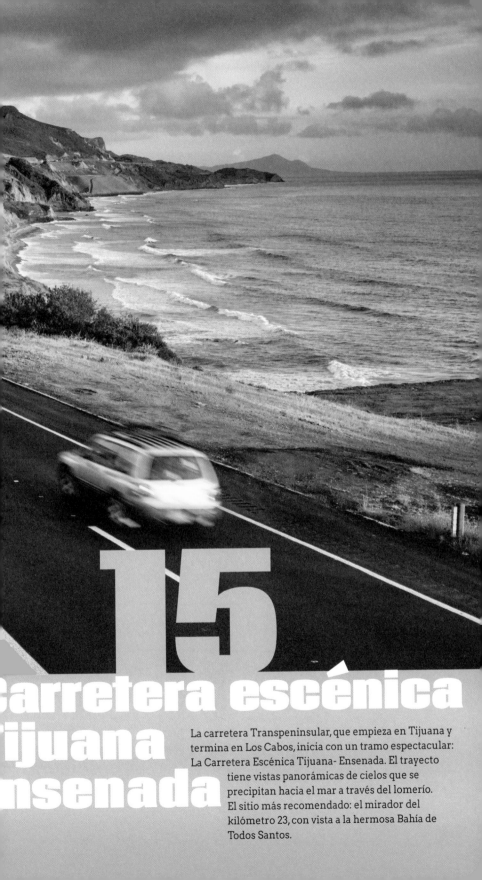

15

Carretera escénica Tijuana Ensenada

La carretera Transpeninsular, que empieza en Tijuana y termina en Los Cabos, inicia con un tramo espectacular: La Carretera Escénica Tijuana- Ensenada. El trayecto tiene vistas panorámicas de cielos que se precipitan hacia el mar a través del lomerío. El sitio más recomendado: el mirador del kilómetro 23, con vista a la hermosa Bahía de Todos Santos.

La región del Valle de Guadalupe, es más que un campo vinícola, es un centro turístico que promueve tanto la industria como la cultura del vino en Baja California. El Museo de la Vid y el Vino diseñado por el ensenadense Eduardo Arjona, es una propuesta contemporánea y autosuficiente. La museografía muestra el proceso histórico de la evolución de la vid en la región del Valle de Guadalupe, desde la época colonial hasta la actualidad, momento en que la cultura vinícola forma para de la identidad de esta región del noroeste de México. Es un ícono dentro de La Ruta del Vino, en donde se aprende sobre la cultura del vino y se tiene oportunidad de degustar múltiples variedades de uva de distintas vinícolas de la zona. Igualmente, su área de tienda y regalos ofrece venta de vinos de la región. En definitiva, el museo resulta un complemento imperdible, en este recorrido para degustar y aprender a apreciar el vino.

Vine and Wine museum.

More than just a wine country, Valle de Guadalupe is a major touristic spot that promotes both the Industry and the Wine Culture in Baja California. The Museo de la Vid y el Vino, was originally designed by Mr. Eduardo Arjona from Ensenada. This place represents a modern and self- sufficient concept. The museography shows the historical process of vine growing in the region, from the time of Spanish Colonization to the present day. Nowadays when wine and vine growing already form part of the identity of the region, this museum is an Icon in La Ruta del Vino. It offers the opportunity to learn about the wine culture and at the same time taste a wide variety of grapes and wines of the region. The museum definitely represents a perfect addendum to this already great tour.

16

Museo de la Vid y el Vino, Valle de Guadalupe

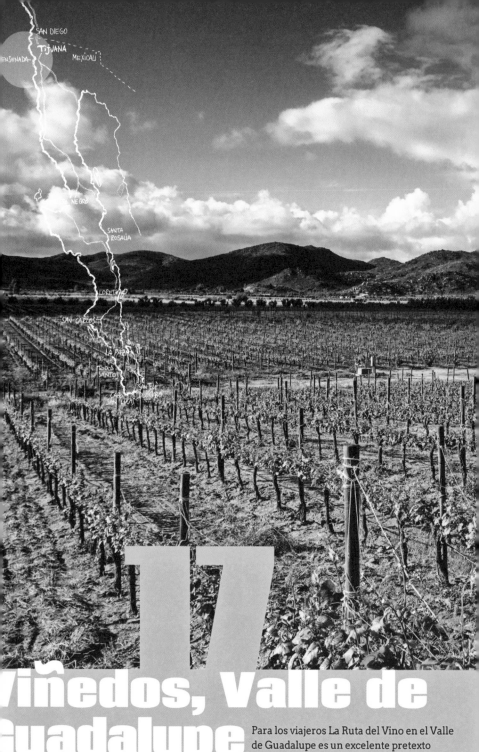

17
Viñedos, Valle de Guadalupe

Para los viajeros La Ruta del Vino en el Valle de Guadalupe es un excelente pretexto para visitar Baja California y degustar las mejores variedades de uva que ofrece la región vinícola más grande de México. En La Ruta se visitan más de quince casas vinícolas, en donde la degustación es la actividad principal. Además la zona está llena de restaurantes, áreas de camping, hoteles, boutiques del vino, galerías y mucha cultura.

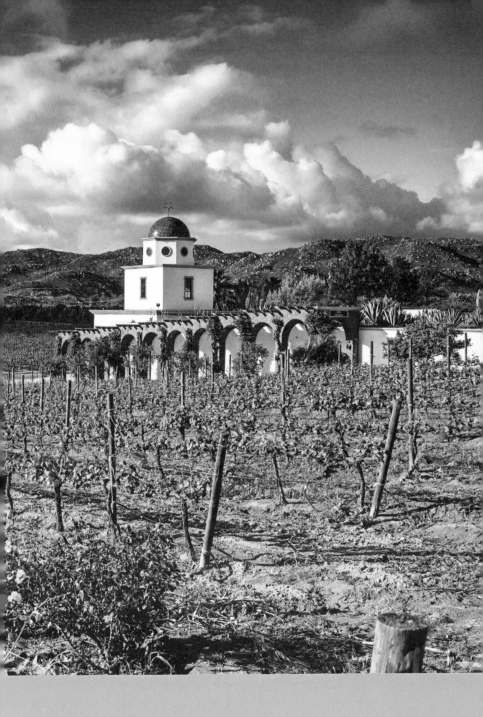

Vineyards at Valle de Guadalupe. La Ruta del Vino, in Guadalupe Valley is an excellent argument to visit Baja California and try the best grape varieties that the largest wine region of Mexico has to offer. Along "La Ruta" more than 15 vineyards can be visited, where wine tasting is the main activity. In addition, the area is full of restaurants, camping areas, hotels, wine boutiques, galleries and an outstanding cultural asset.

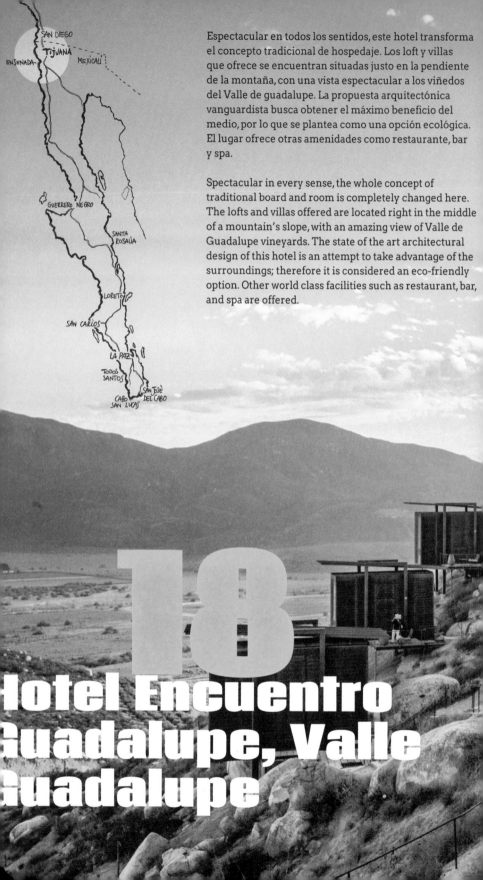

Espectacular en todos los sentidos, este hotel transforma el concepto tradicional de hospedaje. Los loft y villas que ofrece se encuentran situadas justo en la pendiente de la montaña, con una vista espectacular a los viñedos del Valle de guadalupe. La propuesta arquitectónica vanguardista busca obtener el máximo beneficio del medio, por lo que se plantea como una opción ecológica. El lugar ofrece otras amenidades como restaurante, bar y spa.

Spectacular in every sense, the whole concept of traditional board and room is completely changed here. The lofts and villas offered are located right in the middle of a mountain's slope, with an amazing view of Valle de Guadalupe vineyards. The state of the art architectural design of this hotel is an attempt to take advantage of the surroundings; therefore it is considered an eco-friendly option. Other world class facilities such as restaurant, bar, and spa are offered.

18
Hotel Encuentro Guadalupe, Valle Guadalupe

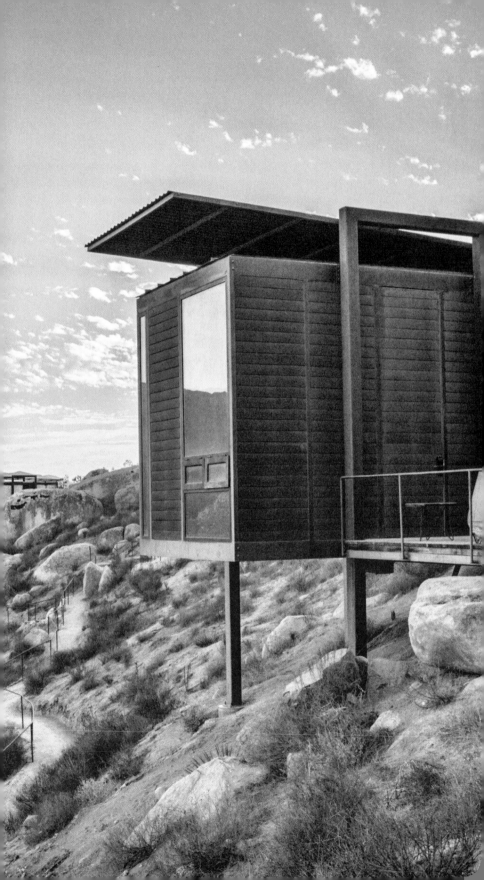

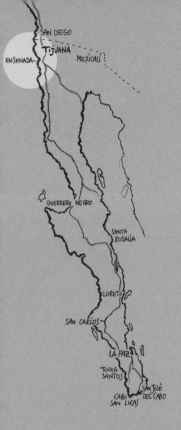

La especialidad en esta cava son los quesos, fabricados desde hace cien años por los descendientes de Pedro Ramonetti, quien iniciara la tradición de producir quesos que heredaría a su familia. Hay seis especialidades para degustar: natural y con especies, añejo de seis meses y dos años, ricotta y mantequilla. El lugar se ubica a unos 40 minutos de Ensenada, es una buena opción para pasar el día. Se recomienda hacer el recorrido completo, en donde muestran el tipo de ganado con el que se trabaja, se aprende sobre la fabricación de los quesos y se degusta la magnífica comida de su restaurante. El lugar preferido de los niños, es el establo de becerros, en donde pueden tocarlos y ver cómo los alimentan con enormes biberones. La visita a la cava subterránea, única en América latina, es un momento a destacar. La mejor forma de terminar el recorrido es degustando el pan artesanal con mantequilla, la torta de quesos y el vino de la casa.

Cava de Marcelo cheese producer.
In spite of it being called a winery, the thing this place is best known for is its selection of fine cheese. It was constructed a hundred years by the ancestors of Pedro Ramonetti, who started the tradition and passed it on as a family legacy. There are six specialties available: plain or spicy, aged for either six months or two years; butter, and ricotta. The recommendation is to take the tour, learn about the cheese production process, and try the range of delicious dishes offered. The calves' pen is among the favorite of children who can even touch them and feed them with huge feeding bottles. This underground wine yard is unique in its kind in Latin America. An excellent way wrap the all experience up is trying rustic bread with butter, the cheese sandwich, and The house's wine.

19
Cava de Marcelo, Ensenada

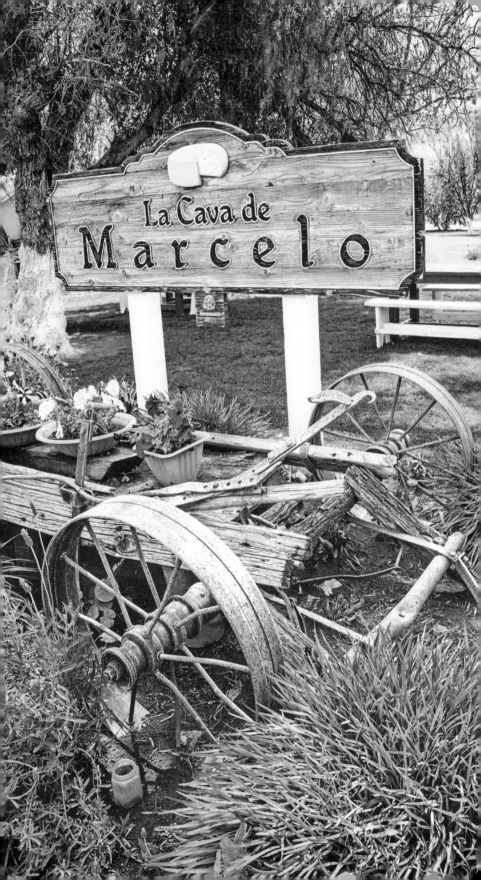

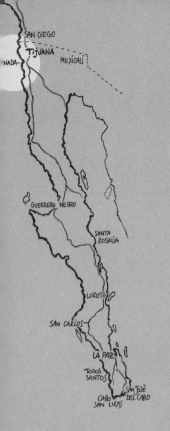

Tequila, Cointreau y jugo de limón, todo se sacude con hielo, en una copa escarchada con sal, ¡listo! tienes una Margarita. Ensenada es el lugar para probarla, está en todos los bares y en todas las fiestas de playa. El origen de esta famosa bebida es controvertido, muchos dicen ser los creadores, por lo que en varios bares de la ciudad escucharás la historia del cantinero que la inventó en honor a una mujer llamada Margarita.

Este delicioso y fresco cóctel es uno de los responsables de catapultar al éxito mundial al mexicanísimo tequila. La receta original tiene variantes, se le puede combinar con esencia de fresa, durazno, mango, melón o tamarindo; una versión que se ha vuelto famosa es la que sustituye el Cointreau por el Curaçao Blue, para hacer la Margarita Blue. También la sirven con hielo granizado y la llaman Margarita Frozen o en la alocada versión Coronarita, en donde voltean una cerveza sobre la Margarita. En Ensenada son expertos en todas las preparaciones, elige cualquier versión y disfruta.

Drink a Margarita.

Tequila, Cointreau and lime juice, shaken in a mixer with crushed ice. Served in a chilled cup with sea salt on top and ...Presto! Ensenada is among the best places to try this famous Mexican cocktail. It is the most prevalent drink at every beach or party. Its origin is controversial though, there are several barmen who claim the creation of the original recipe, and therefore there are several bars that share a common feature: the famous cocktail named after a woman.

This delicious drink is one of the major causes of giving worldwide reputation to the Mexican tequila. There are some variations to the original recipe, such as substituting The Cointreau for Curacao Blue, to come up with the so called "Margarita Blue" or, what about the Frozen Margarita served with ice chunks, mixed with strawberry, peach, mango, watermelon or tamarind. Last but not least is the "Coronarita" in which a Corona beer is poured in a Margarita. Go to Ensenada, grab the one of your choice and enjoy.

20

Tomarte una Margarita, Ensenada

¡Mariscos recién salidos del mar! En cada puesto comercial de este mercado te aseguran la frescura del producto que ofrecen. La fama del Mercado Negro es conocida por todo el país. La variedad de pescados y mariscos que se ofrecen, va desde el cotizado abulón hasta el exótico erizo de mar. Lo interesante del lugar es que no necesitas llegar a casa para disfrutar del producto adquirido, en el mismo sitio puedes disfrutar de excelentes preparaciones culinarias. Comer ahí te convierte en un conocedor.

Eating Seafood at Mercado Negro.
Fresh seafood from both oceans! Every single stand in this market offers the freshest sea products available. This famous Sea Food market is renowned all over México, and Mexicans take seafood very seriously. A full range of products are offered, from the much sought after abalone, to the most exotic sea urchin. One of the special things about this experience is that you can enjoy your seafood right there, from the hands of expert cooks. Eating there makes you an instant sea-food expert.

SAN DIEGO
TIJUANA
ENSENADA MEXICALI

GUERRERO NEGRO

SANTA ROSALÍA

LORETO

SAN CARLOS

LA PAZ

TODOS SANTOS

SAN JOSÉ DEL CABO
CABO SAN LUCAS

21
Comer mariscos en el Mercado Negro, Ensenada

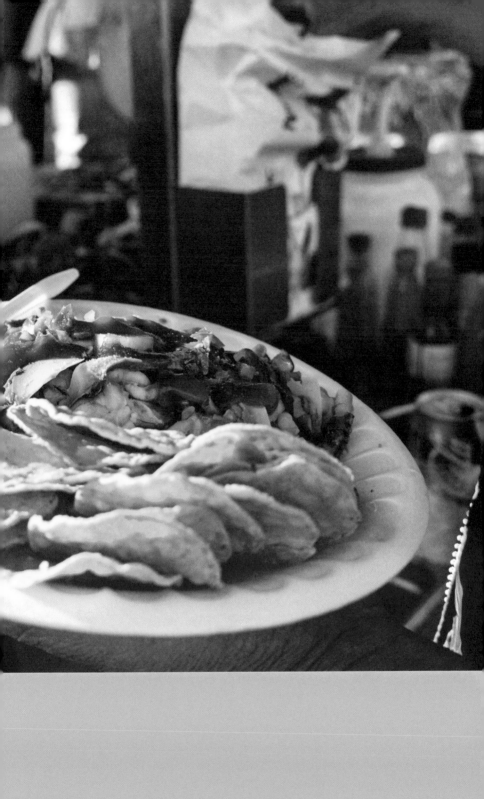

22
Tequila Room,
Ensenada

Este es el mejor lugar para degustar y comprar
tequila en Ensenada. Sebastián, su dueño, es todo un
personaje, él te explicará lo que desees saber sobre
cada uno de los tipos de tequila que ofrece y te ayudará a
encontrar exactamente lo que estás buscando. Dentro de
los productos que oferta está el -muy de moda- Mezcal.
Todo el tequila que quieras bajo un mismo techo y a precios
insuperables. ¡Salud!

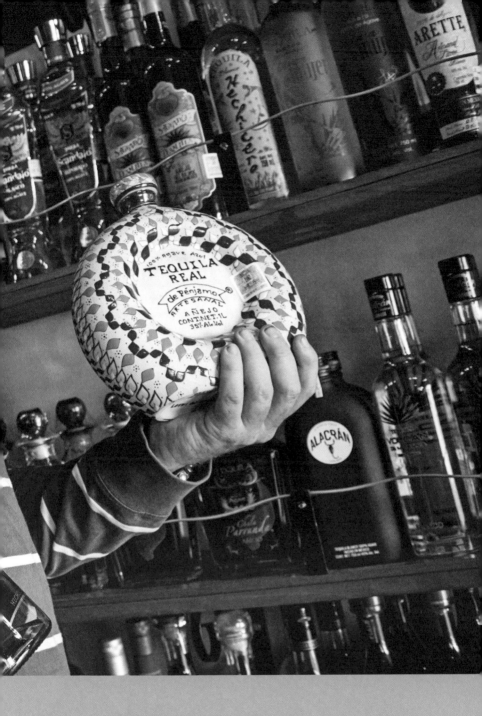

This is the best place to try and buy Tequila in Ensenada.
Sebastian, its owner, is quite a character. He will explain
everything you need to know about each type of tequila
he has to offer, and will help you find the best one
suited for you. Among the products offered, there is the
"trendy" Mezcal. All the tequila you want under the
same roof and at the best prices! Salud!

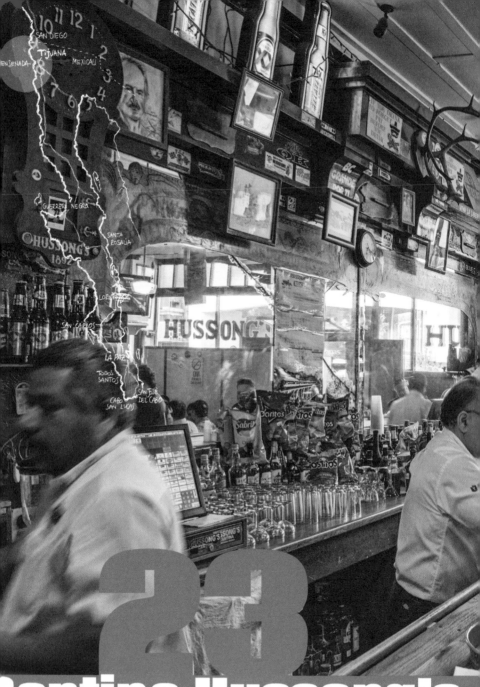

Cantina Hussong's, Ensenada

23

Ha sido elegida por la gente como la mejor cantina de Baja, tiene el ambiente más relajado de la ciudad mezclado con un aire del viejo oeste. La fundó John Hussong en 1892, como restaurante y parada de carrozas. Entre sus clientes más famosos están Marilyn Monroe, Phil Harris y el mismo Al Capone. Es pequeña, con suerte encontrarás asiento un sábado por la noche, pero sigue siendo la primera opción que los oriundos de Ensenada recomendarán.

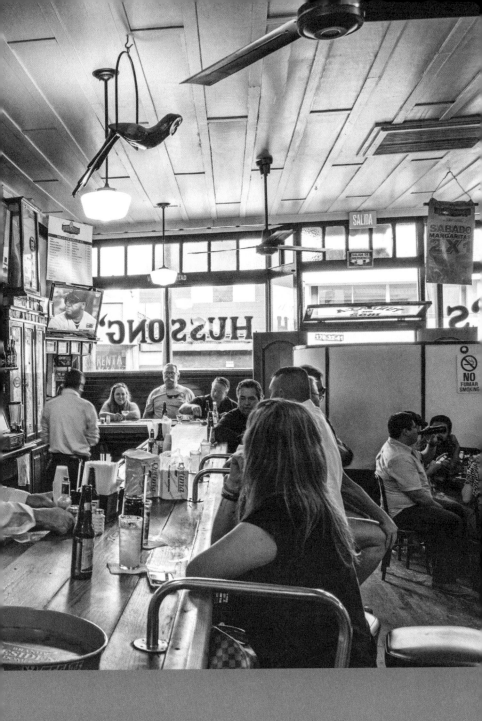

It is said that this is the best bar in the Peninsula, enjoying the most relaxing mood in the city, mixed with hints of "Old West". Founded by John Hussong in 1892 as a restaurant and a stagecoach stand. Among famous visitors and customers are Marilyn Monroe, Phil Harris, and Al Capone himself. Being small, it is hard to find seats on a Saturday evening, but according to the local people, it is still the best option.

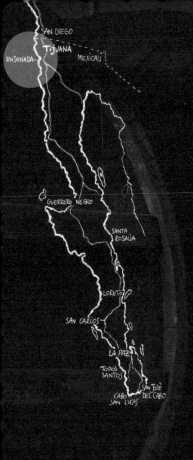

Este es un lugar con historia, ya que es la primera vinícola en Latinoamérica que ha producido constantemente durante casi 130 años. Relájate, no hay problema si no eres un gran conocedor de vinos, la atención que se brinda en las catas es excelente, se pueden degustar distintas variedades de vinos, se explica sobre el proceso vinícola y las distintas uvas. La calidad y tradición vinícola mexicana en una experiencia que querrás repetir.

Santo Tomas wine cellar.
This is a place redolent of history, the first Latin American wine maker which has been producing wine for almost 130 years now. If you do not consider yourself an expert, just relax, let the knowledgeable and trustworthy guides explain to you the winemaking process while you try a range of delicious local wines. Mexican traditional winemaking is high quality and this is an experience you do not want to miss.

24
Bodegas de Santo Tomás, Ensenada

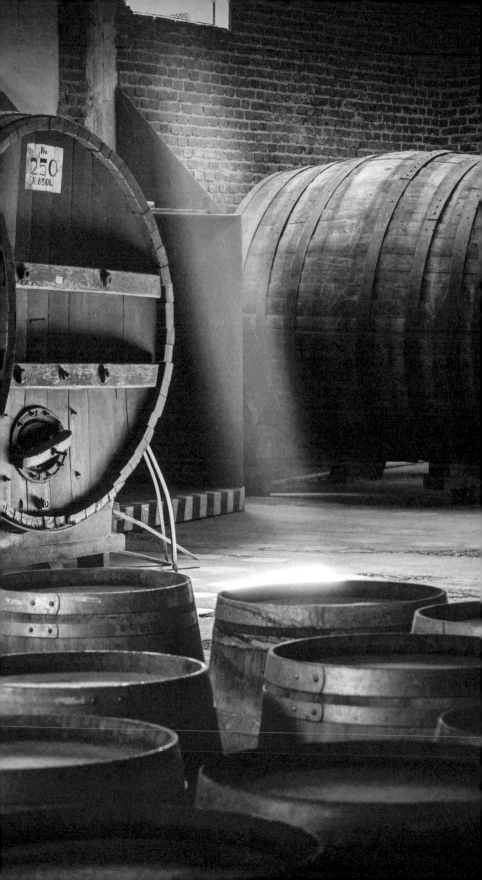

Este paseo resulta muy especial y supera por mucho las expectativas. Imagina una cueva a la orilla del mar que al llenarse con el oleaje expulsa chorros de agua de 25 metros. La Bufadora es en geiser marino, que produce un sonido especial, como el de un animal furioso. Cuenta la leyenda que una ballena bebé quedó atorada en esta cueva y para buscar ayuda lanzó chorros de agua, hasta convertirse en piedra.

El mirador está a 30 km. de Ensenada; previo a la llegada hay un tianguis en donde puedes comprar baratijas y comer mariscos. El sitio está lleno de turistas lo que a veces hace difícil apreciar el espectáculo natural, pero si esperas lo suficiente no tendrás problema alguno de ver el momento exacto y bañarte con la brisa de agua de mar.

La Bufadora Sea Geyser.

Just imagine a cave right in the middle of two huge rocks that when the waves crash upon it, expels water at heights in excess of a hundred feet. La Bufadora is in this sense a sort of Sea Geyser, that produces a very conspicuous sound, as if it were a raging sea animal. The legend suggests that a baby whale in distress got stuck in that cave and kept blowing water as a means of calling for help, until it turned into stone.

The lookout or "mirador" is located 20 miles from Ensenada. Close to this spot there's a market place where souvenirs and sea food can be found. A very crowded place all year long, you have to be patient in order to appreciate the natural spectacle. Once you can spot the right moment when the water is soaring into the air, you may rejoice in the sheer joy of being so close to such a natural marvel.

25
La Bufadora, Ensenada

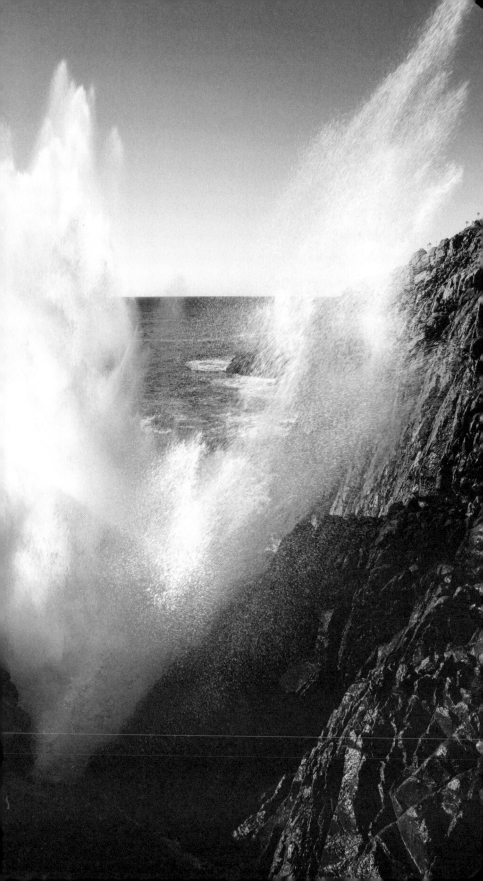

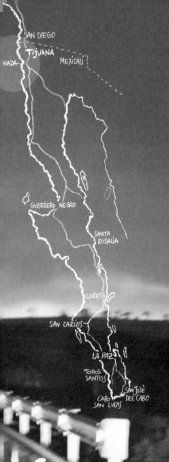

A finales de la década de 1960 la costa noroeste de México se volvió el centro de la fiesta psicodélica y el rock. Tijuana ganó fama por ser un lugar relajado, que llenaba sus noches con extranjeros que cruzaban la frontera buscando la fiesta; las playas de Rosarito y Ensenada, se convirtieron en las favoritas de las celebridades que buscaban libertad, buena música y experiencias trascendentales. Ensenada fue la bahía que inspiró a Jim Morrison a escribir caóticas letras en forma de poema: *Ensenada, the dead seal / The dog crucifix / Ghosts of the dead car sun / Stop the car! / I'm getting out, I can't take it / Hey, look out, there's somebody coming, / And there's nothing you can do about it...*

The Psychedelic Rock Coast

By the end of the sixties, Mexican northwestern coast became the center of psychedelic raves and rock music. Tijuana gained popularity as a "relaxed" spot, which was visited by foreigners who crossed the border in search of partying . Ensenada and Rosarito beaches became the favorite spots for celebrities and common people alike, who were looking for freedom, good music and transcendental experiences. Ensenada bay inspired Jim Morrison himself to come up with some odd but great songs, in poem like form: *Ensenada, the dead seal / The dog crucifix / Ghosts of the dead car sun / Stop the car! / I'm getting out, I can't take it / Hey, look out, there's somebody coming, /And there's nothing you can do about it...*

26
a costa del rock sicodélico

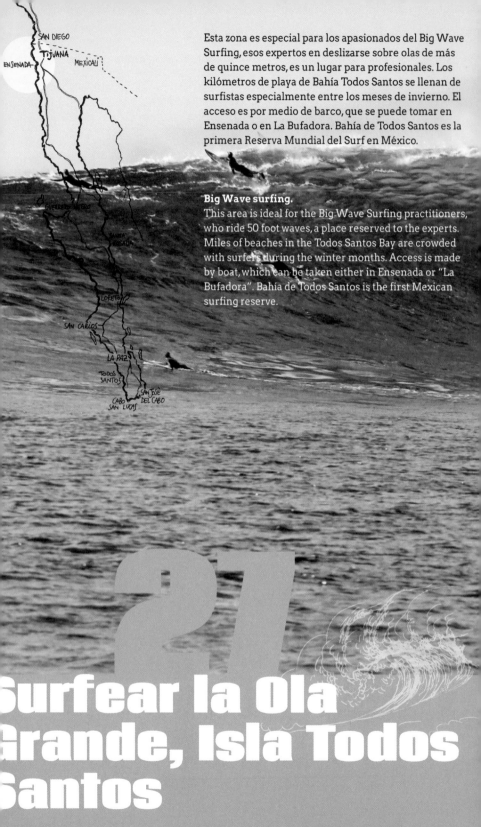

Esta zona es especial para los apasionados del Big Wave Surfing, esos expertos en deslizarse sobre olas de más de quince metros, es un lugar para profesionales. Los kilómetros de playa de Bahía Todos Santos se llenan de surfistas especialmente entre los meses de invierno. El acceso es por medio de barco, que se puede tomar en Ensenada o en La Bufadora. Bahía de Todos Santos es la primera Reserva Mundial del Surf en México.

Big Wave surfing.
This area is ideal for the Big Wave Surfing practitioners, who ride 50 foot waves, a place reserved to the experts. Miles of beaches in the Todos Santos Bay are crowded with surfers during the winter months. Access is made by boat, which can be taken either in Ensenada or "La Bufadora". Bahía de Todos Santos is the first Mexican surfing reserve.

27
Surfear la Ola Grande, Isla Todos Santos

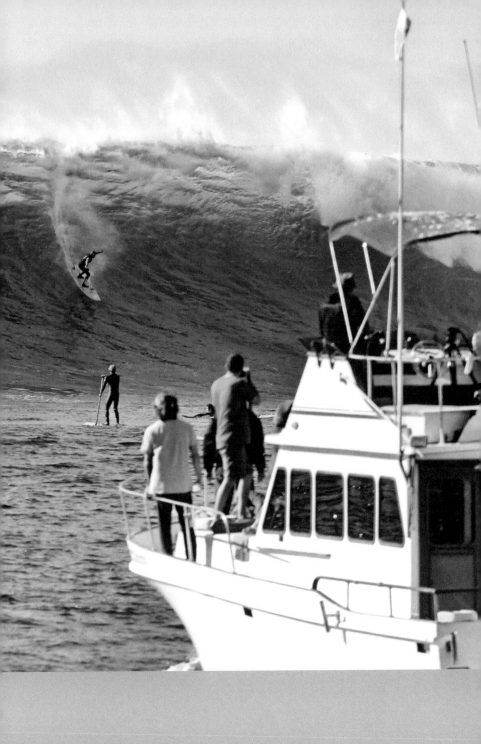

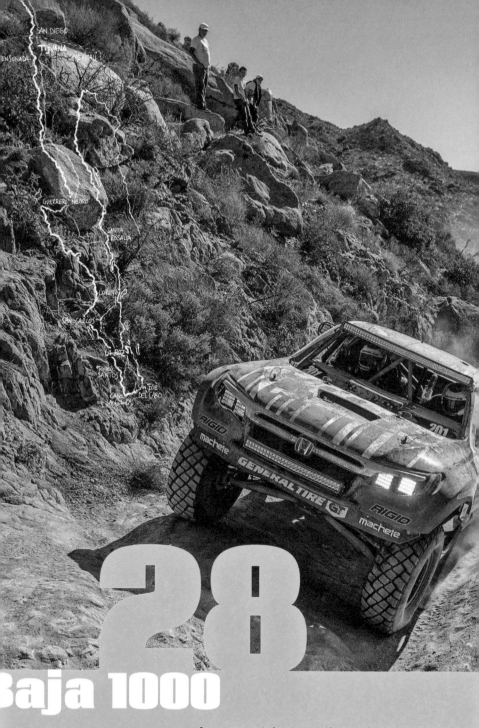

28

Baja 1000

La carrera más larga y más famosa del Off-Road inicia en Ensenada, prácticamente recorre toda la península, hasta llegar al puerto de La Paz. La aventura en motocicleta que iniciaron Dave Ekins y Bill Robertson Jr. en 1962, es ahora un evento de clase mundial, en donde participan bugs, trucks, motocicletas y cuatrimotos. En la actualidad es organizada cada mes de noviembre por SCORE International.

The longest and most famous off-road race known to man starts at Ensenada, and races practically through the whole Peninsula to La Paz. The motocross adventure taken by Dave Ekins and Bill Robertson Jr back in 1962 is nowadays a world-class event, which is divided into several categories. Bugs, Trucks, Motorcycles and SUVs are among the most sought after. Nowadays the race is organized by SCORE International.

El Vallecito Archaeological Site. This is an interesting archaeological area, where you can find rock paintings depicting the human figure as well as geometric paleolithic art that can be traced back to 7,500 years B.C. There are several canyons and a natural walking trails in the area. It has a two kilometers tour where you can visit five archaeological sites.

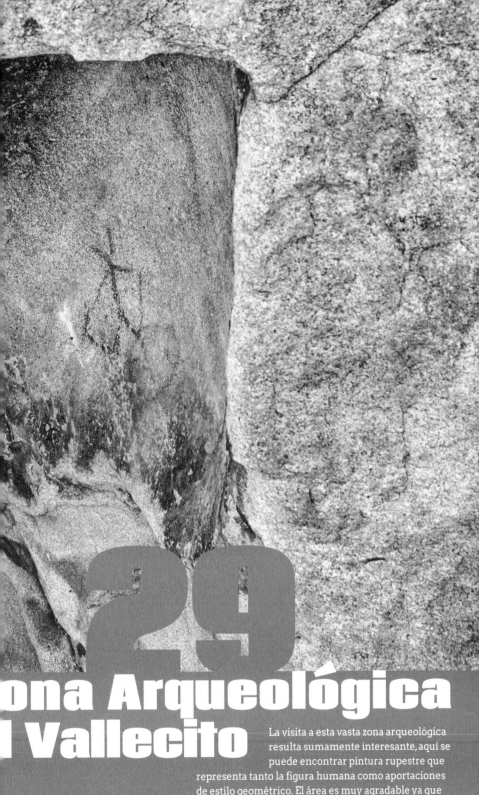

29
ona Arqueológica
l Vallecito

La visita a esta vasta zona arqueológica resulta sumamente interesante, aquí se puede encontrar pintura rupestre que representa tanto la figura humana como aportaciones de estilo geométrico. El área es muy agradable ya que se encuentra entre varios cañones y senderos de paseo natural, existe marcado un recorrido turístico de dos kilómetros, que transita por cinco puntos representativos.

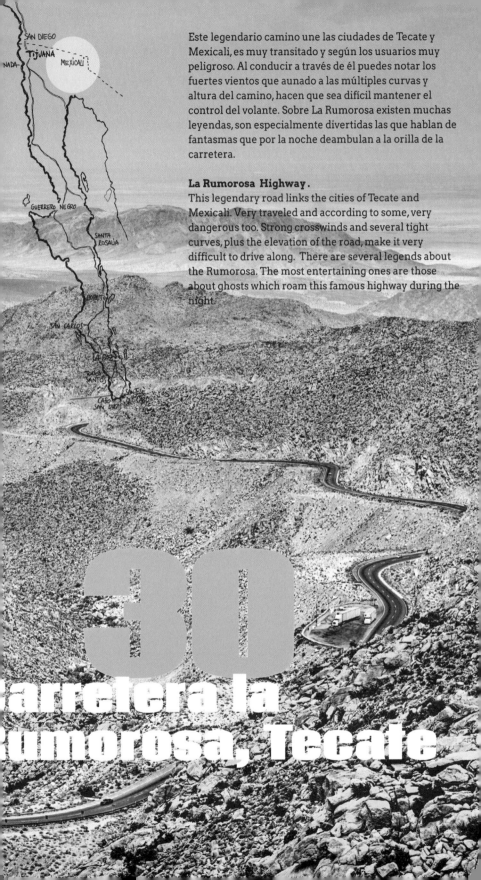

Este legendario camino une las ciudades de Tecate y Mexicali, es muy transitado y según los usuarios muy peligroso. Al conducir a través de él puedes notar los fuertes vientos que aunado a las múltiples curvas y altura del camino, hacen que sea difícil mantener el control del volante. Sobre La Rumorosa existen muchas leyendas, son especialmente divertidas las que hablan de fantasmas que por la noche deambulan a la orilla de la carretera.

La Rumorosa Highway.
This legendary road links the cities of Tecate and Mexicali. Very traveled and according to some, very dangerous too. Strong crosswinds and several tight curves, plus the elevation of the road, make it very difficult to drive along. There are several legends about the Rumorosa. The most entertaining ones are those about ghosts which roam this famous highway during the night.

30
Carretera la Rumorosa, Tecate

Este deporte ha ganado fama en los últimos años, lo iniciaron los surfistas en Brasil, cuando buscaron una alternativa para usar las tablas los días que no había olas. Las dunas de más de 700 metros en Los Algodones resultan perfectas para practicarlo. Es un deporte extremo, pero que se aprende rápidamente y puede ser practicado a cualquier edad. Es muy parecido al snowboarding solo que en lugar de nieve, te deslizas sobre la fina arena. No se necesita ser experto, en el sitio encontrarás compañías que ofrecen servicio de instructores, así como de renta del equipo necesario. Para los principiantes el reto es mantener el equilibrio sobre la tabla mientras descienden la duna, los más experimentados intentan diferentes trucos que son un espectáculo digno de admirar. Una frase común que se escucha entre aficionados es que deslizarse es lo de menos, la subida de regreso es lo pesado. El mes de marzo es una buena fecha para planear una visita pues es cuando se realiza el campeonato mundial de Sandboard.

This sport has gained popularity in the last few years. It originated by surfers in Brazil as an alternative to surfboards when waves were not available. The "Los Algodones" dunes, more than 2000 feet high, provide the ideal setting to practice this sport. In spite of it being considered an extreme sport, it is easily learned and can be practiced by children and adults alike. It is similar to snowboarding, but instead of snow, practitioners slide down a wall of sand. There is no need to be an expert since local outfitters also provide lessons and equipment. For beginners the challenge is to remain upright while sliding down the sand embankment. However, experts try different tricks and maneuvers, which are truly spectacular. A common saying around here is that sliding down is the easy part. Reaching the top carrying the gear is the real challenge! March is the best month to visit this spot, since the international championship is held at that time

31
Sandboard Los Algodones, Mexicali

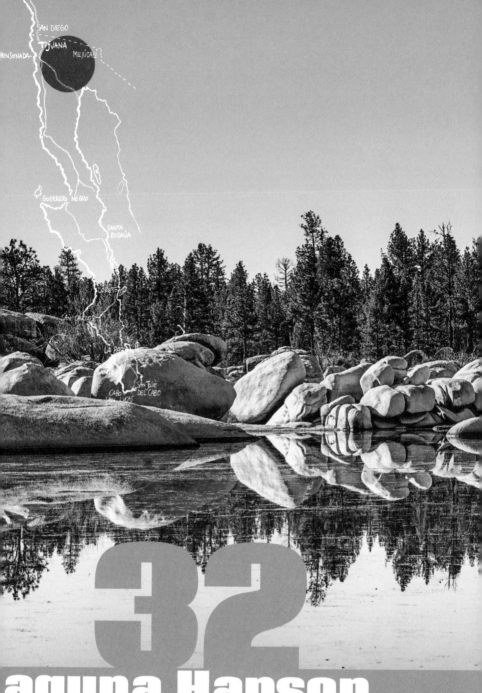

32

Laguna Hanson

Durante el siglo pasado el noruego Jacob Hanson estableció en estos terrenos un rancho ganadero, generando una gran fortuna, que se cree se encuentra enterrada en algún lugar del ahora llamado Parque Nacional Constitución de 1857. Se llega a través de la carretera Ensenada- San Felipe, es un santuario natural lleno de pinares que rodean la laguna. En el lugar existen algunas cabañas rústicas para hospedar a los visitantes.

Hanson Lagoon. During the XX Century, Norwegian Jacob Hanson established a cattle ranch in this area which made him a wealthy man. According to the legend, his money was buried somewhere around the now called Parque Nacional Constitución de 1857. Access to this spot is through the Ensenada- San Felipe Highway. A sanctuary full of pine trees that surround the lagoon, there are some rustic cabins which offer accommodation.

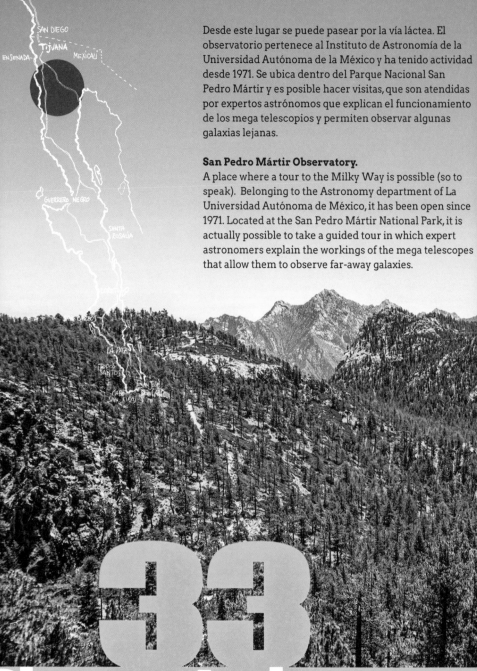

Desde este lugar se puede pasear por la vía láctea. El observatorio pertenece al Instituto de Astronomía de la Universidad Autónoma de la México y ha tenido actividad desde 1971. Se ubica dentro del Parque Nacional San Pedro Mártir y es posible hacer visitas, que son atendidas por expertos astrónomos que explican el funcionamiento de los mega telescopios y permiten observar algunas galaxias lejanas.

San Pedro Mártir Observatory.
A place where a tour to the Milky Way is possible (so to speak). Belonging to the Astronomy department of La Universidad Autónoma de México, it has been open since 1971. Located at the San Pedro Mártir National Park, it is actually possible to take a guided tour in which expert astronomers explain the workings of the mega telescopes that allow them to observe far-away galaxies.

33
Observatorio Astronómico San Pedro Mártir

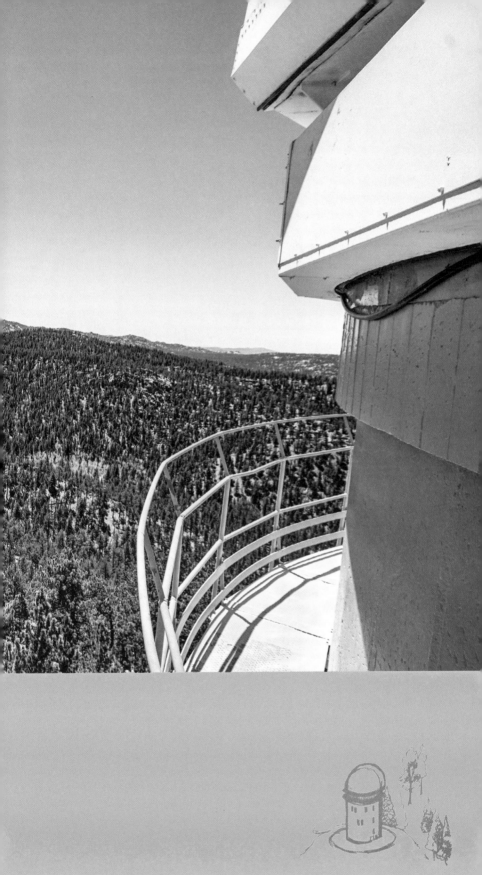

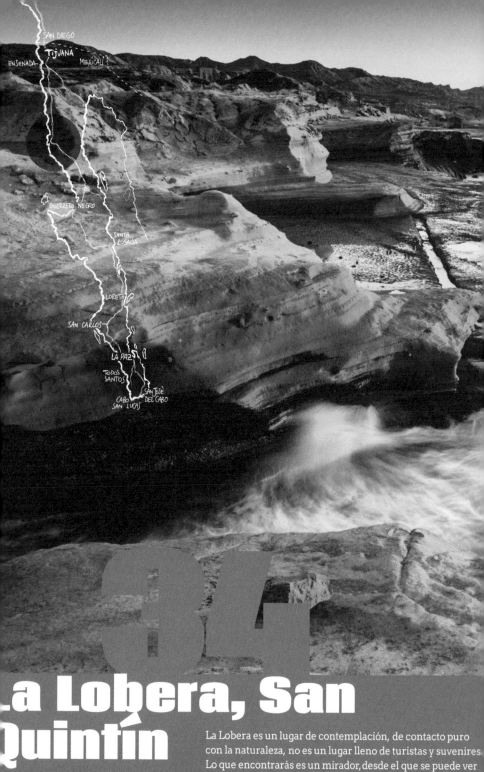

34

La Lobera, San Quintín

La Lobera es un lugar de contemplación, de contacto puro con la naturaleza, no es un lugar lleno de turistas y suvenires. Lo que encontrarás es un mirador, desde el que se puede ver una playa privada habitada por una gran familia de lobos marinos que entran, salen y descansan en una rocosa cueva. Aunque se llega a través de la carretera Transpeninsular, es recomendable usar un automóvil de doble tracción, ya que el camino que va directo a la Lobera no está pavimentado.

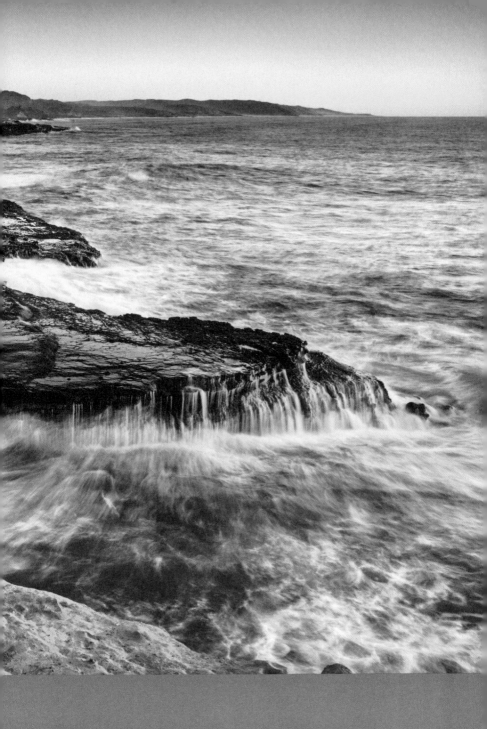

If your idea of a great moment is to be away from crowded areas, tourists traps and landmarks, La lobera is the place to be. A huge colony of Sea Lions can be seen from a high placed lookout. You may observe these friendly sea mammals interacting and having a good time in a rocky cave. In spite of being accessible from Transpeninsular highway, the use of SUV's and 4x4 vehicles is advisable, since the road is not paved.

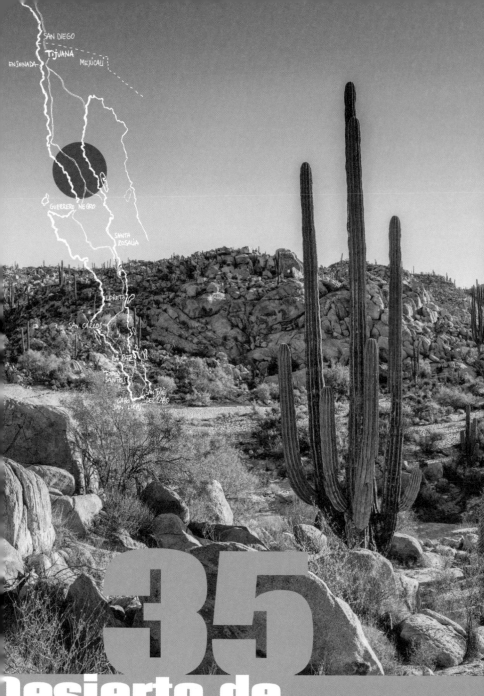

35

Desierto de
Cataviña

Montar a caballo, hacer senderismo, visitar sitios
históricos, son actividades que incluye una visita al
Desierto de Cataviña. Este desierto es famoso por sus
caprichosos diseños naturales: su paisaje es árido y
rocoso, matizado por el espectacular Valle de Cirios y los
enormes cardones. Recomendación: protegerse del sol y
las altas temperaturas, que llegan a superar los 45° C en
verano.

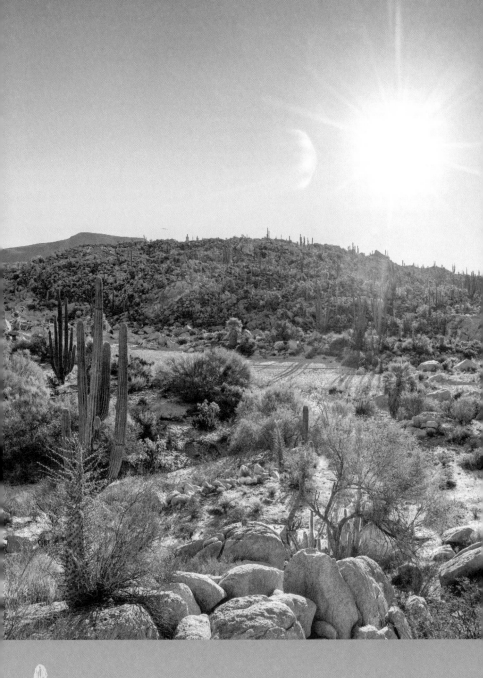

Cataviña Desert. Horse riding, trekking, historical landmarks tours are just some of the activities you can do at Cataviña. This desert is world renowned for its whimsical natural designs; Its landscape its arid and rocky matched by the spectacular Valle de Cirios and Cardones (huge cacti). Taking cover of sun and heat is most advised since temperature reaches 110+ degrees in summer.

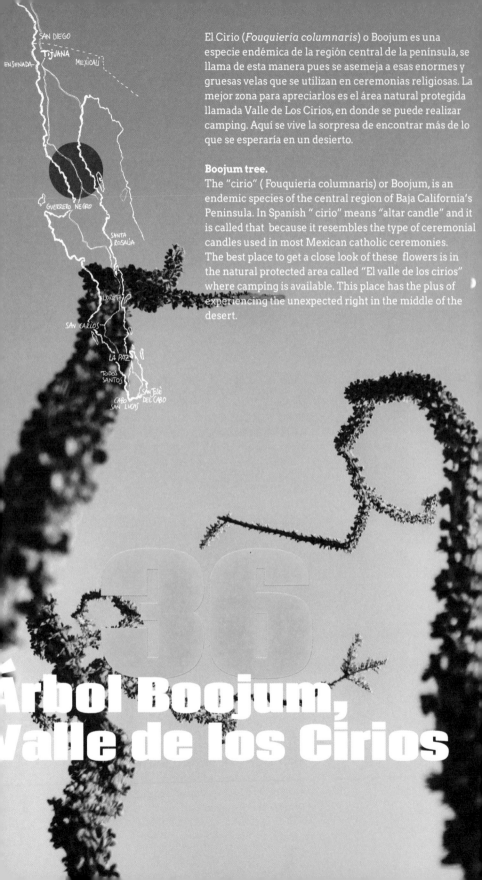

El Cirio (*Fouquieria columnaris*) o Boojum es una especie endémica de la región central de la península, se llama de esta manera pues se asemeja a esas enormes y gruesas velas que se utilizan en ceremonias religiosas. La mejor zona para apreciarlos es el área natural protegida llamada Valle de Los Cirios, en donde se puede realizar camping. Aquí se vive la sorpresa de encontrar más de lo que se esperaría en un desierto.

Boojum tree.
The "cirio" (Fouquieria columnaris) or Boojum, is an endemic species of the central region of Baja California's Peninsula. In Spanish " cirio" means "altar candle" and it is called that because it resembles the type of ceremonial candles used in most Mexican catholic ceremonies. The best place to get a close look of these flowers is in the natural protected area called "El valle de los cirios" where camping is available. This place has the plus of experiencing the unexpected right in the middle of the desert.

Árbol Boojum, Valle de los Cirios

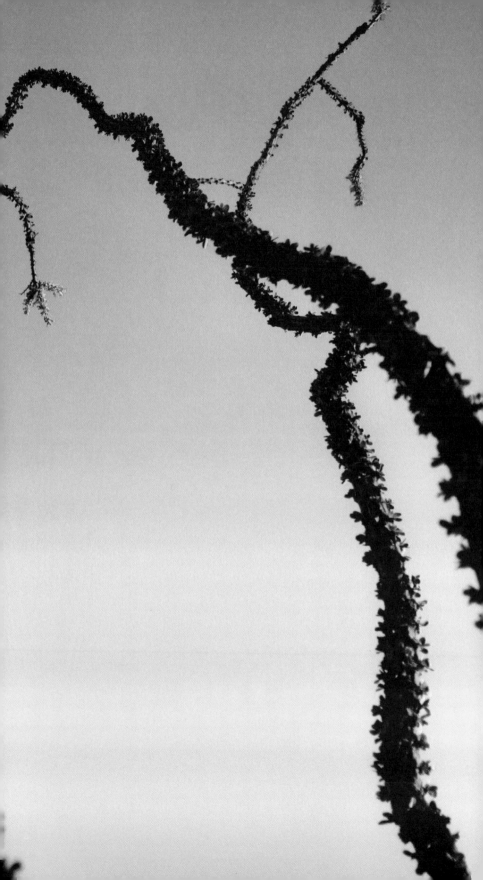

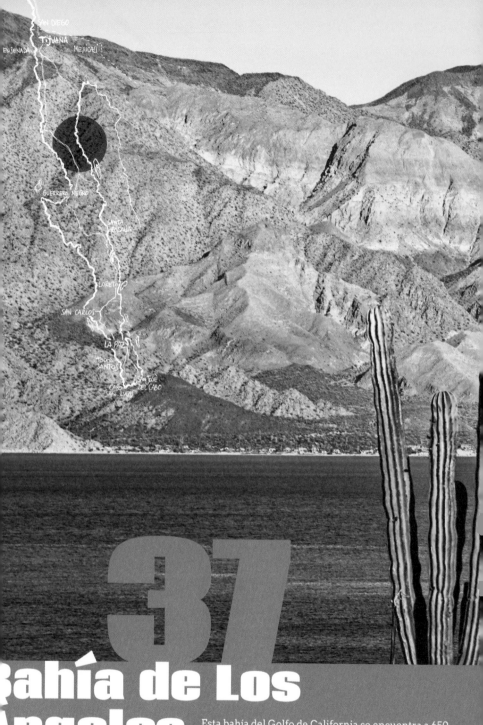

Map labels:
SAN DIEGO
TIJUANA
ENSENADA MEXICALI
GUERRERO NEGRO
SANTA ROSALIA
LORETO
SAN CARLOS
LA PAZ
TODOS SANTOS
CABO SAN LUCAS SAN JOSE DEL CABO

37

Bahía de Los Ángeles

Esta bahía del Golfo de California se encuentra a 650 kilómetros de la ciudad de Tijuana y es sin duda uno de los rincones más bellos de la península. Desde la carretera se pueden ver las islas e islotes que crean una panorámica espectacular. El lugar es frecuentado por turistas, quienes han establecido casas de vacaciones y retiro. Es un paraíso para las actividades ecoturísticas, la pesca deportiva y los paseos en velero.

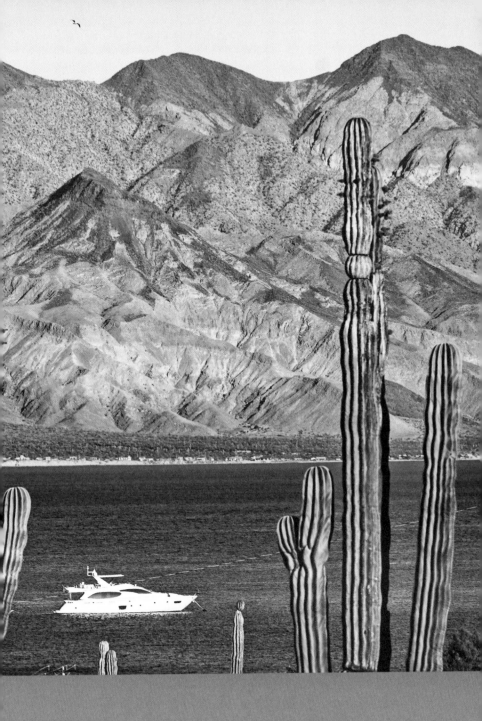

Los Ángeles Bay. This California Gulf bay is located 500 miles from Tijuana and is, without a doubt, one of the most beautiful spots of the Peninsula. Several islands can be seen from the highway, offering a spectacular view. This spot is visited by tourists who have established retirement homes here. It is an ecotourism paradise, and also great for sportfishing and yachting.

Estos depósitos de blanca arena son un escenario de placentera soledad. Se pueden admirar caminando entre ellas o avistando desde el mar en una embarcación. El paisaje es siempre diferente, el viento cambia la forma y lugar de las dunas, haciendo cada visita única. El ecosistema de este lugar es frágil, nada mejor que hacer una visita responsable, siguiendo las normas establecidas de turismo no invasivo.

La Soledad Sand Dunes.
These white sand embankments constitute a landscape of blissful solitude. They can be enjoyed walking through the sands or they can even be observed from a boat. The landscape is always different, since the wind constantly reshapes the dunes, making every single visit unique. Being a fragile ecosystem, treading lightly is more than advisable; there are some eco-tourism specific rules that must be followed.

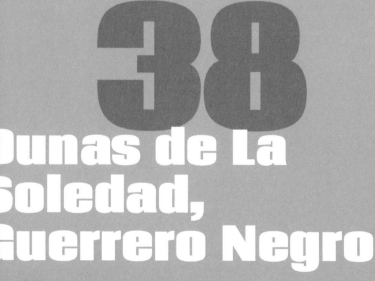

38
Dunas de La Soledad, Guerrero Negro

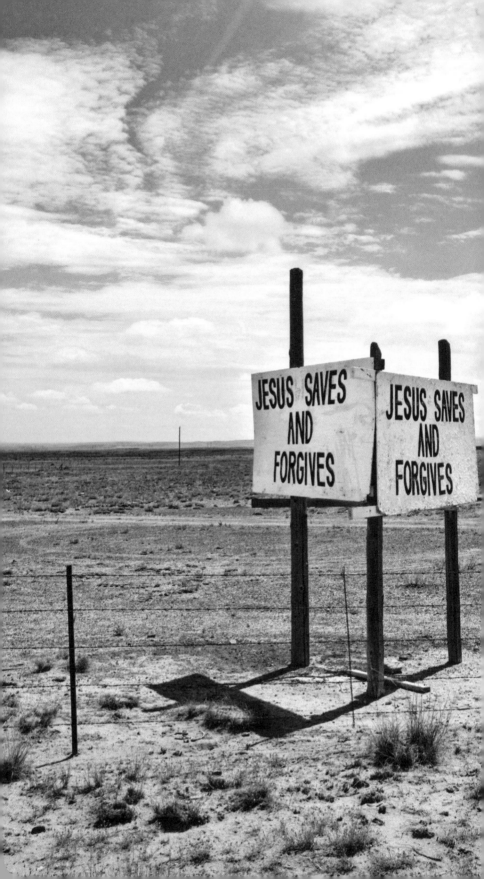

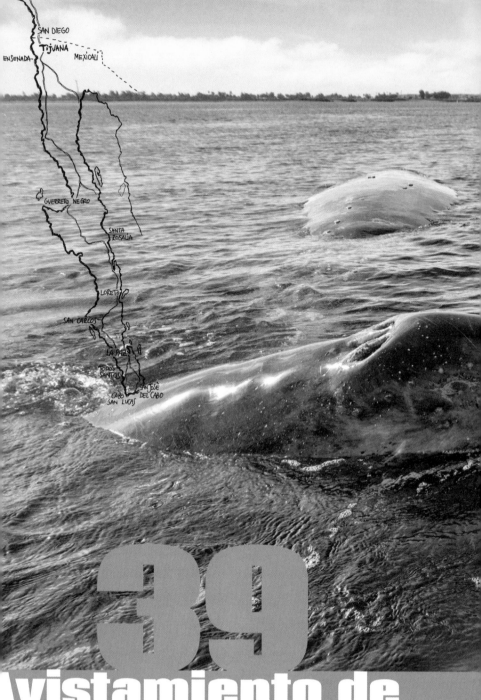

39

Avistamiento de Ballena Gris

Nada más emocionante que convivir respetuosamente con estos gigantes del mar que inocente y amigablemente se acercan a las lanchas, dando la posibilidad de observarlos de cerca e inclusive poder tocarlos. Laguna Ojo de Liebre dentro de la Reserva de Vizcaíno, es el destino más atractivo en México para observar ballenas; otras opciones son San Carlos y López Mateos.

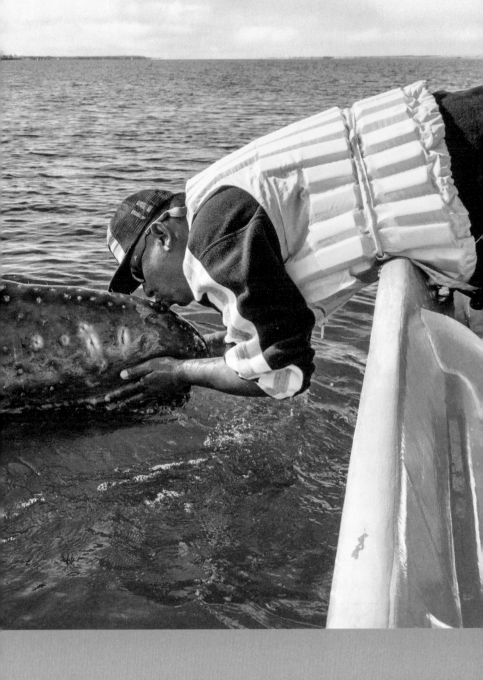

Grey whale watching.
There are few things as exciting as interacting with these amiable giants, who playfully approach the vessels, giving the observer the chance to closer observe and even make discreet and respectful physical contact. Vizcaino desert reserve, is the best place in México for Whale watching. Other great locations are San Carlos and López Mateos.

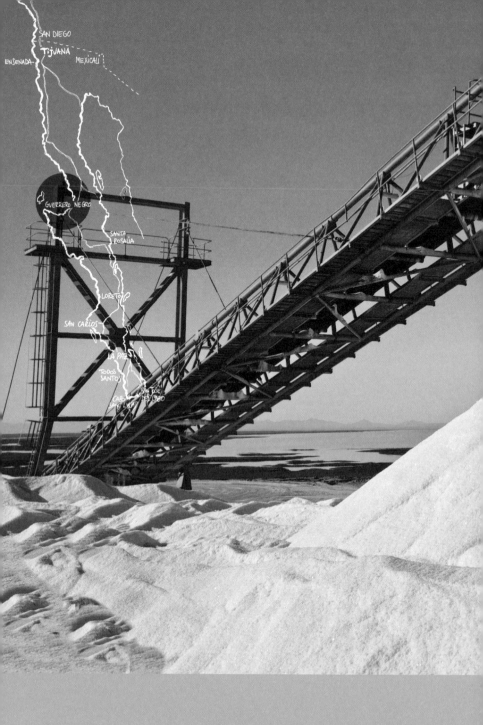

Saltern. The young town of Guerrero Negro, founded in 1957, is located right on parallel 28 at the division between the Southern and Northern Baja California. Its objective is to make use of the Laguna Ojo de Liebre salt mines. The extraction process is natural since sea salt crystallizes due to direct sunlight. The landscape of the world's largest salt mine is of absolute stillness. Framed by mountains of frosted salt you lose sight of the horizon.

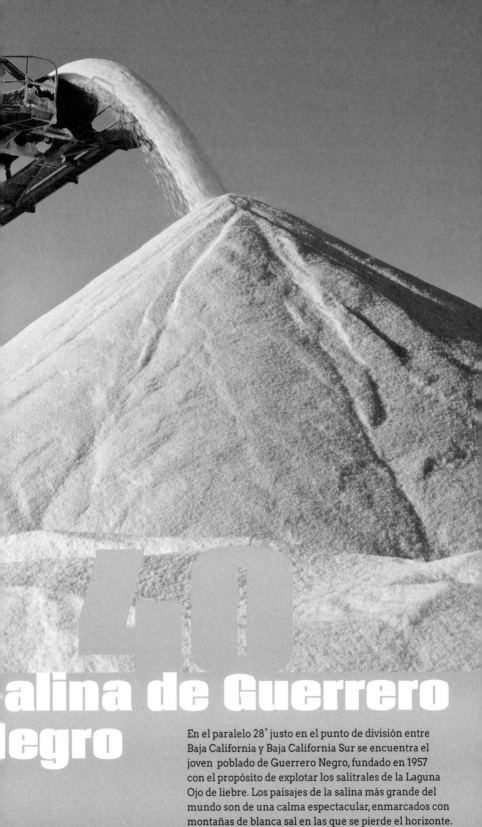

40

alina de Guerrero
legro

En el paralelo 28° justo en el punto de división entre
Baja California y Baja California Sur se encuentra el
joven poblado de Guerrero Negro, fundado en 1957
con el propósito de explotar los salitrales de la Laguna
Ojo de liebre. Los paisajes de la salina más grande del
mundo son de una calma espectacular, enmarcados con
montañas de blanca sal en las que se pierde el horizonte.

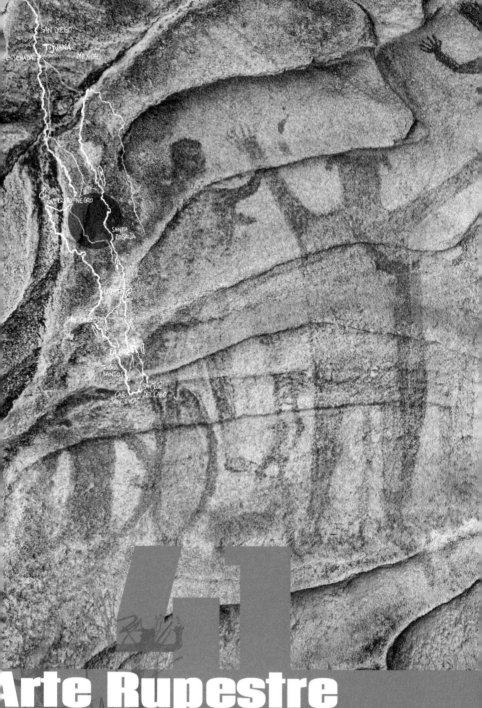

Arte Rupestre

Visitar alguno de los cientos de sitios arqueológicos es una actividad que tiene que estar en tu lista. Por toda la península hay sitios a los que puedes acceder agendado una visita guiada en la oficina de turismo. Las muestras de arte rupestre en esta región son las más antiguas de toda América, ya que datan de 7,500 años. El sitio más recomendado: La Cueva Pintada en la Sierra de San Francisco en Baja California Sur.

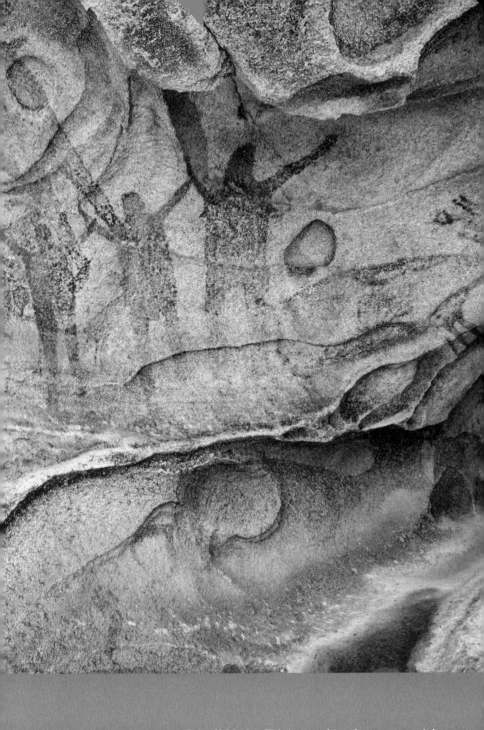

Paleolithic Art. This is something that must certainly be on your check list. There are several interesting archeological sites that can be visited by appointment at the local Tourism office. The paleolithic art pieces that are seen here are the most ancient of the whole continent, and can be traced back to 7,500 years B.C. The most recommended site would be "La Pintada" cave in La Sierra de San Francisco, South Baja.

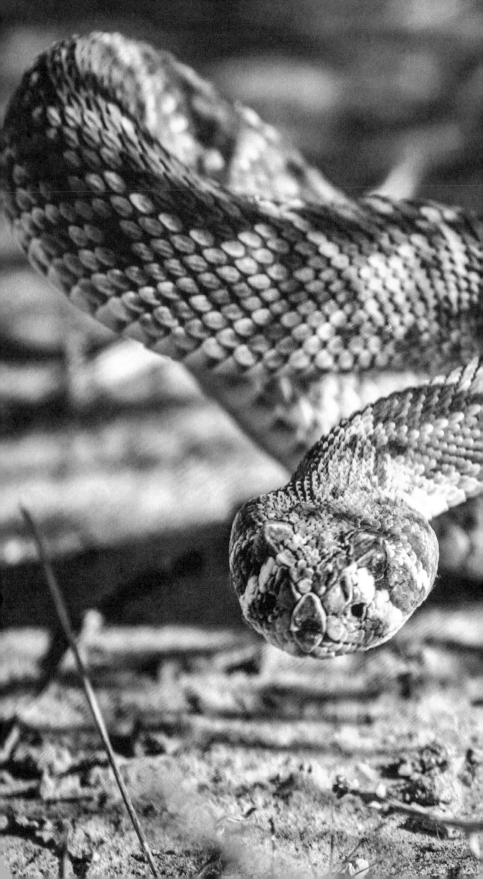

Un respetado habitante de la península. La víbora de
cascabel (Crotalus enyo) es endémica de México y habita
en todo el área del noroeste. Aunque venenosa, rara
vez ataca al humano, pues cuando se siente amenazada
hace que suene la parte trasera de su cola, sonido que
se asemeja al de un cascabel. Los locales no le temen,
pero la respetan haciendo caso a este certero aviso.
Encontrarla es solo una manera más de vivir la aventura
en la península.

The rattlesnake.
A much respected inhabitant of Baja California peninsula,
the rattlesnake (Crotalus enyo) is endemic of Mexico
and lives in the entire Northeastern region. Albeit being
venomous, attacks to humans are a rare event since
when feeling threatened they "Start to Rattle" and give
a conspicuous warning. Not feared but respected by
locals, to come across one of these fascinating animals
is actually good luck, another way to live the Baja
California's adventure.

SAN DIEGO
TIJUANA
ENADA
MEXICALI

GUERRERO NEGRO

SANTA
ROSALÍA

LORETO

SAN CARLOS

LA PAZ

TODOS
SANTOS

CABO
SAN LUCAS
SAN JOSÉ
DEL CABO

42
a víbora de
ascabel

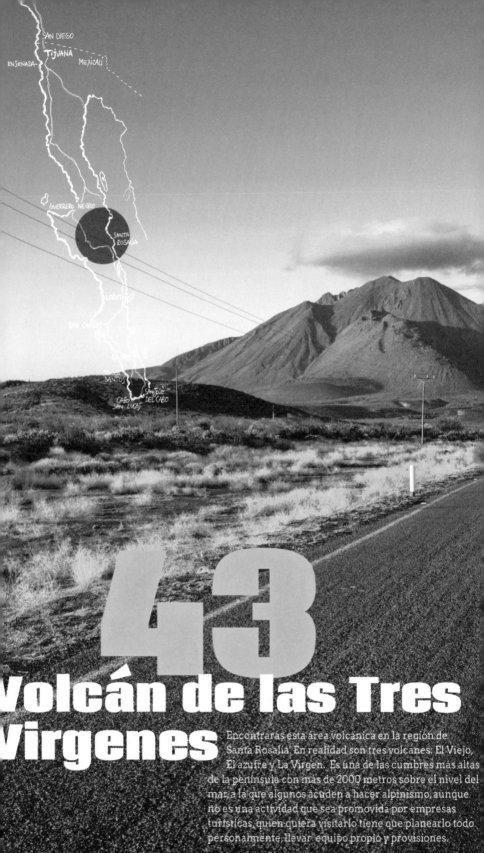

43
Volcán de las Tres Virgenes

Encontrarás esta área volcánica en la región de Santa Rosalia. En realidad son tres volcanes: El Viejo, El azufre y La Virgen. Es una de las cumbres más altas de la península con más de 2000 metros sobre el nivel del mar, a la que algunos acuden a hacer alpinismo, aunque no es una actividad que sea promovida por empresas turísticas, quien quiera visitarlo tiene que planearlo todo personalmente, llevar equipo propio y provisiones.

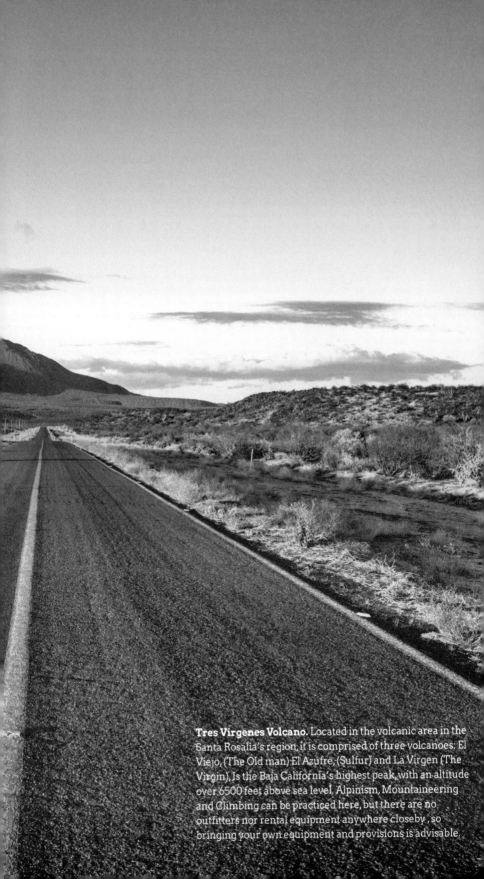

Tres Virgenes Volcano. Located in the volcanic area in the Santa Rosalia's region, it is comprised of three volcanoes: El Viejo, (The Old man) El Azufre, (Sulfur) and La Virgen (The Virgin), Is the Baja California's highest peak, with an altitude over 6500 feet above sea level, Alpinism, Mountaineering and Climbing can be practiced here, but there are no outfitters nor rental equipment anywhere closeby, so bringing your own equipment and provisions is advisable.

La historia de la fundación de Santa Rosalía es la historia de la llegada de la compañía minera El Boleo. A finales del siglo XIX se concedió a la empresa francesa Compagnie du Boleo la concesión para explotar una veta de cobre en tierras sudcalifornianas. En medio del desierto se construyó un pueblo de estilo francés, al que llegaron a poblar tanto familias francesas como mexicanas. La arquitectura del lugar lo refleja, con sus casas de madera y su iglesia que se presume diseñó Gustave Eiffel. El museo de El Boleo cuenta esta historia, desde la que fuera la oficina administrativa de la empresa. El mobiliario y maquinaria que se exhiben son originales y en un estado impecable. Este lugar, dedicado a relatar la influencia francesa en la península, transmite la idea de las múltiples culturas que han moldeado la identidad de los habitantes de la California mexicana.

El Boleo Museum.
The story of Santa Rosalía is tightly knitted to that of the "El Boleo" mining company. By the end of the XIX century a mining license to extract copper was awarded to the French company "Compagnie du Boleo." A French style town was constructed in the middle of the desert. Settled by both French and Mexican families, local architecture expresses this cultural influence, with wooden homes and a church presumably designed by Gustav Eiffel himself. The museum bears witness to this town history. All the antiques and original furniture are exhibited in tip top condition. This place dedicated to tell the story of French influence in the peninsula conveys the feeling of multi-cultural identity of the Mexican California inhabitants.

44
Museo El Boleo, Santa Rosalía

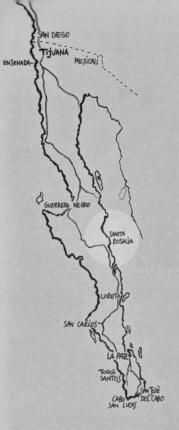

Desde 1901 los hornos de leña de esta panadería trabajan para producir exquisito pan estilo francés. El lugar abrió sus puertas el siglo pasado para surtir a los empleados y familias francesas que llegaron a la región junto con la compañía minera El Boleo. Los amables panaderos cuentan que al principios los ingredientes utilizados eran traídos desde francia. En la actualidad se utilizan ingredientes regionales, como el dulce de guayaba, la pitahaya y la leche de vacas muleginas. Pan virginia, conchitas, bolillo, hojaldres, budín de frutas, volteado de piña y empanadas son algunos de las delicias que se hornean aquí. El olor a dulce pan todavía inunda el pueblo e indica el camino para llegar a la panadería.

El Boleo Bakery.
Since 1901 the wood ovens of this bakery incessantly produce the most delectable French style bread. Opened last century to supply bread to employees and French families who came to Santa Rosalía along with the mining company, the friendly bakers attest that at first the ingredients were imported directly from France. Nowadays local ingredients are used, such as guava jam, pitahaya and milk from cows from Mulege. Virginia bread, conchitas (sea shells), bolillo (rolls), puff pastry, fruit cakes, pineapple bread and empanadas are among the delightful choices which are baked here. The smell of bread baking is in the air and leads your way to the "panadería".

45
Pan del Boleo, Santa Rosalía

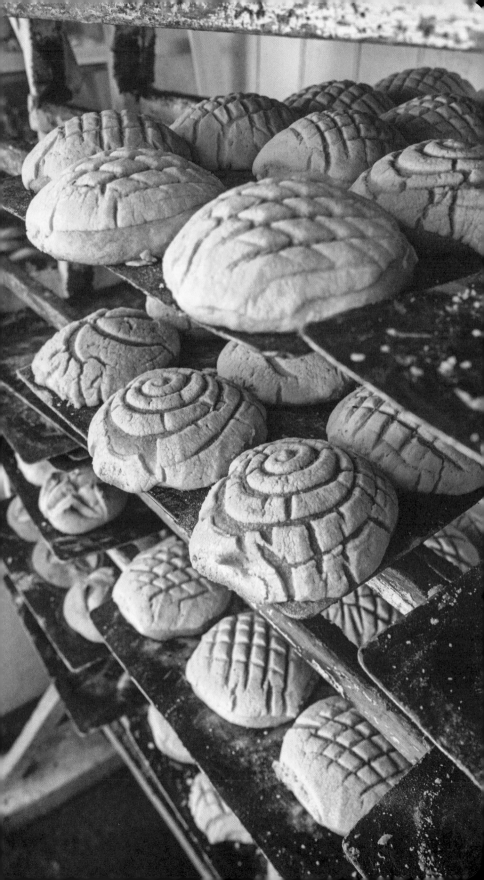

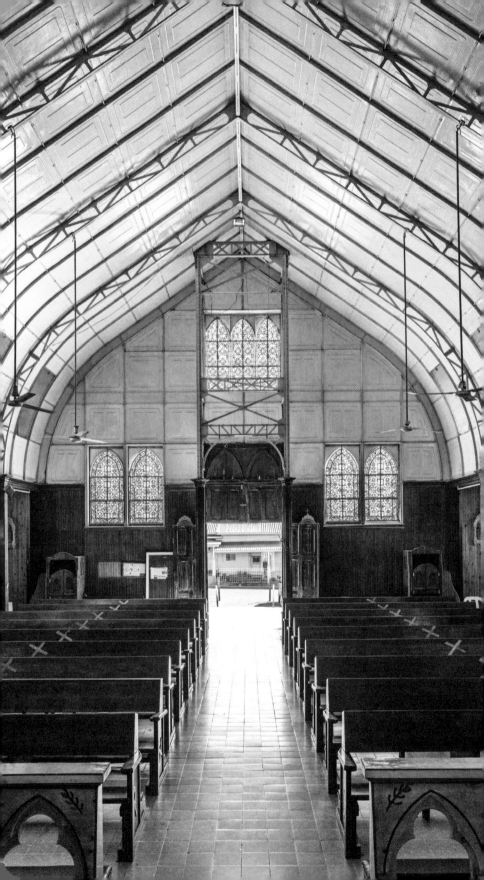

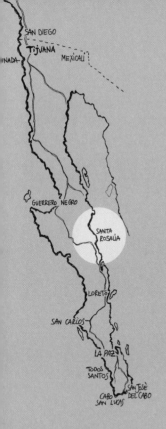

El pueblo de Santa Rosalía y París tienen algo que las hace hermanas y es que la construcción más emblemática de ambas ciudades las diseñó Gustav Eiffel. Entre las sorpresas que nos aguarda la península está la iglesia de Santa Bárbara, la también llamada Iglesia Eiffel. Su historia tiene episodios borrosos, pero la respuesta dada por los locales a la clásica pregunta de ¿por qué existe una iglesia diseñada por Eiffel en México? es contestada con entusiasmo en cada ocasión. Ellos cuentan que los dueños franceses de la compañía minera El Boleo, que fundó el pueblo en 1865, mandó comprar esta iglesia armable de hierro, que había sido mostrada en la Exposición Internacional de París en 1889 y que originalmente se pensaba mandar a África, pero que había terminado en Bélgica. Es curioso que nadie pensara en el cálido clima del lugar, al elegir una iglesia hecha de hierro, que en los días más calurosos hace difícil el permanecer mucho tiempo dentro. Por su belleza y curiosa historia, es una parada que harás cuando visites Santa Rosalía.

The town of Santa Rosalia and Paris have something in common, which is that the most emblematic landmarks in both cities were designed and constructed by the same Architect: Gustav Eiffel. Among the several curiosities that await the visitor of Baja California Peninsula is the Santa Barbara church, also known as "Eiffel church". The facts surrounding this story are somewhat blurry, but every time someone asks "why should a church designed by Eiffel be here in the first place?" triggers an enthusiastic response. According to popular belief, we may trace this story back to 1865, when the mining company "El Boleo" was founded. The CEOs of the former company purchased this iron-made church to be assembled in Santa Rosalía, which was formerly shown at the International Paris Expo in 1889, and originally was meant to be sent to Africa, but ended up in Belgium, and from there to Mexico. It is curious that they selected a church made out of such material, since the summer heat makes it very difficult to remain inside it. By all means due to its historic interest, this inherent beauty is a Santa Rosalia's must see.

a iglesia Eiffel,
Santa Rosalía

Un gigante con espinas siempre impresiona y este verde monstruo del desierto simplemente maravilla. El cardón gigante (*Pachycereus pringlei*) o gigante columnar, es el cactus más grande del mundo y lo encontramos en la península de Baja California. Algo curioso de esta cactácea de más de 20 metros de altura, es que puede llegar a crecer sobre las piedras, su crecimiento es tan lento que tarda cincuenta años en alcanzar apenas los 2 metros. En verdad son los abuelitos del desierto, las especias más altas tienen hasta cuatrocientos años.
La opción más recomendada para visitarlo es El Rosario, un santuario desértico, a unos 50 km de la ciudad de La Paz, Baja California Sur. También está la opción del Valle de los Gigantes en San Felipe en Baja California.

Mexican giant cardon.
The real Green Giant, like a monster of the desert, all covered with thorns, makes an amazing impression to the bystander. This Giant Cacti is a true wonder. Called "Cardón Gigante" (*Pachycereus pringlei*) In Spanish, it is the largest cacti in the world, and is endemic of the Baja California Peninsula. An amazing thing is that these giants can reach heights over 65 feet but its growing rate is so slow that it takes almost 50 years to barely reach 7 feet. Actually they are considered the old wise men of the desert, the oldest individuals are up to 400 years old.
The best place to pay a visit to these gentle giants is "El Rosario", a desert sanctuary located 50 km from La Paz city, Baja California Sur. Another recommended site is "El Valle de los Gigantes" (The Giants Valley) In San Felipe Baja California.

47
Cardón Gigante

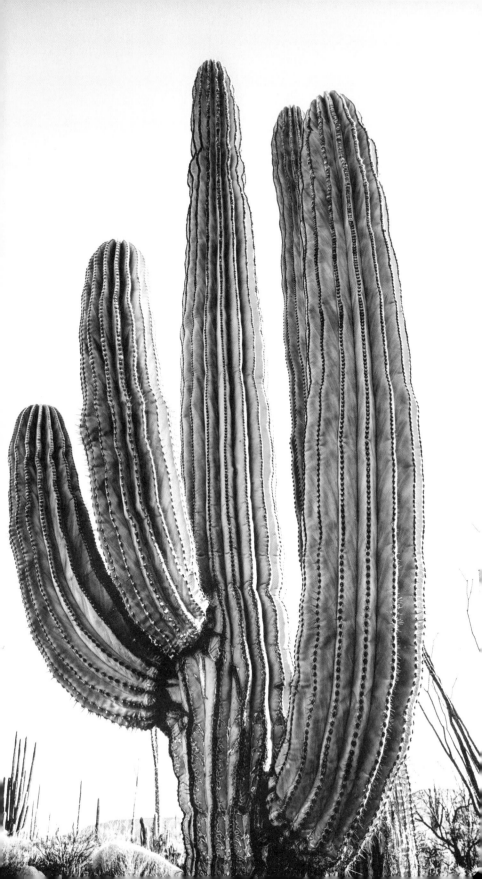

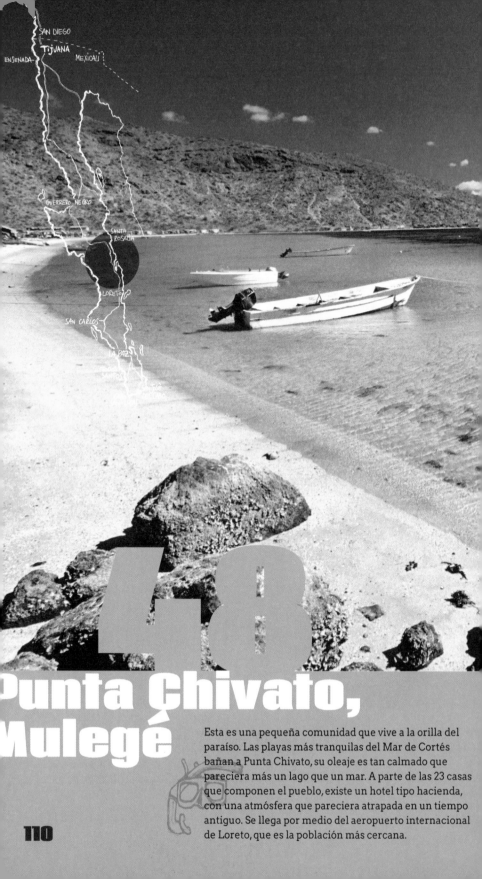

48
Punta Chivato, Mulegé

Esta es una pequeña comunidad que vive a la orilla del paraíso. Las playas más tranquilas del Mar de Cortés bañan a Punta Chivato, su oleaje es tan calmado que pareciera más un lago que un mar. A parte de las 23 casas que componen el pueblo, existe un hotel tipo hacienda, con una atmósfera que pareciera atrapada en un tiempo antiguo. Se llega por medio del aeropuerto internacional de Loreto, que es la población más cercana.

A small fishing village in the middle of paradise. With lake-like waters, Punta Chivato is surrounded by the quietest beaches in the Sea of Cortes. Next to the 23 houses which comprise this small beautiful town, there is a Hacienda style Hotel, with an atmosphere that takes you back to a long gone time. It is located very close to Loreto's International airport, which is the closest town.

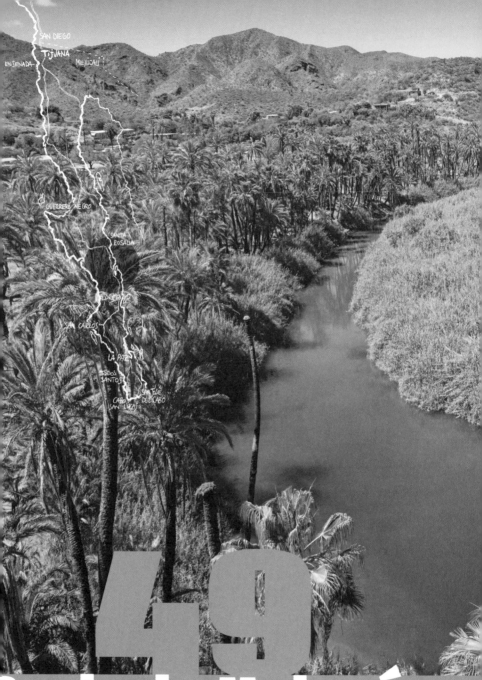

Map labels:
SAN DIEGO
TIJUANA
ENSENADA
MEXICALI
GUERRERO NEGRO
SANTA ROSALIA
LORETO
SAN CARLOS
LA PAZ
TODOS SANTOS
CABO SAN LUCAS
SAN JOSE DEL CABO

49

Oasis de Mulegé

Cuando visitas Mulegé te olvidas que la península de Baja California es en su mayor parte un desierto. Un río cruza el poblado, convirtiéndolo en un oasis. La vegetación, especialmente las palmeras, completan la panorámica. En el siglo XVII los misioneros sembraron el dátil en esta tierra y fue un experimento muy exitoso. El pueblo es famoso por sus dátiles y los dulces que fabrican con este manjar.

Mulegé Oasis. Visiting Mulegé is like walking into the proverbial Oasis in the middle of the Baja California desert. A river flows through the town, making lush vegetation possible, especially palm trees that complete the landscape. In the XVII century, missionaries brought date palms to the region and since then this place is renowned for its savory date candies and preparations.

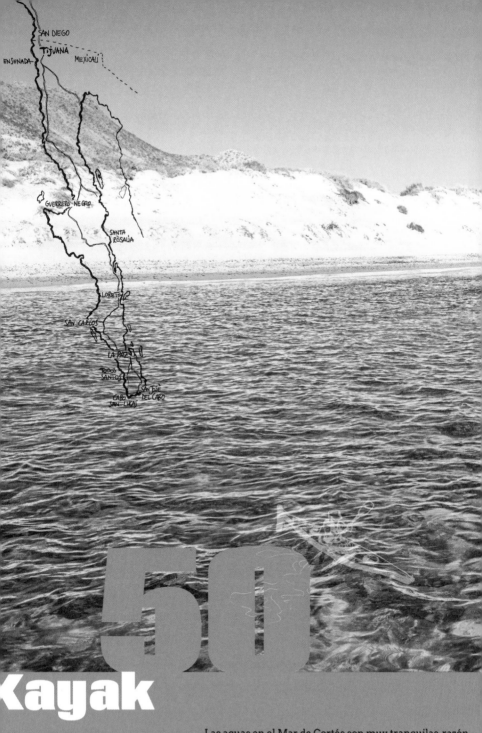

SAN DIEGO
TIJUANA
ENSENADA MEXICALI
GUERRERO NEGRO
SANTA ROSALÍA
LORETO
SAN CARLOS
LA PAZ
TODOS SANTOS
CABO SAN LUCAS
SAN JOSÉ DEL CABO

50

Kayak

Las aguas en el Mar de Cortés son muy tranquilas, razón
por la que se han convertido en un destino especial
para los aficionados al kayak. El mar es transparente
con formaciones rocosas que hacen muy interesante
el paseo. Por toda la península se pueden encontrar
maravillosos lugares para practicar este deporte. Las
recomendaciones son Bahía Concepción, Loreto, La Paz,
Buena Vista y Los Cabos.

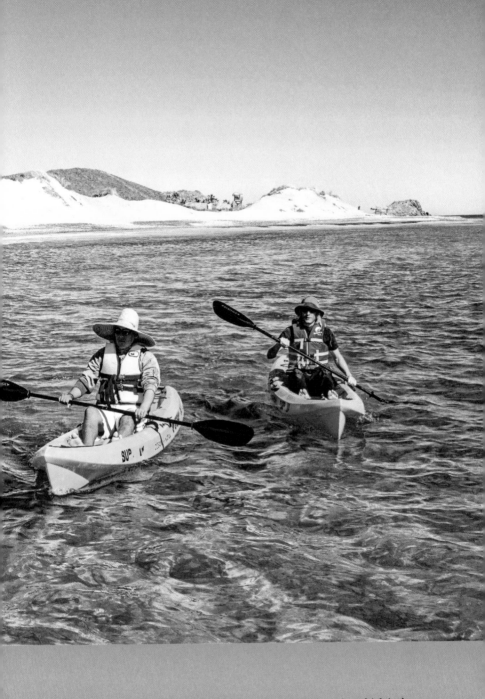

Sea of Cortés waters are very quiet, which is the reason why they have become an ideal spot for kayak practitioners. Its clear waters enable you to see through rocky reefs that make this tour very appealing. The most recommended sites for practicing the sport are Bahía Concepción, Loreto, La Paz, Buena Vista and Los Cabos.

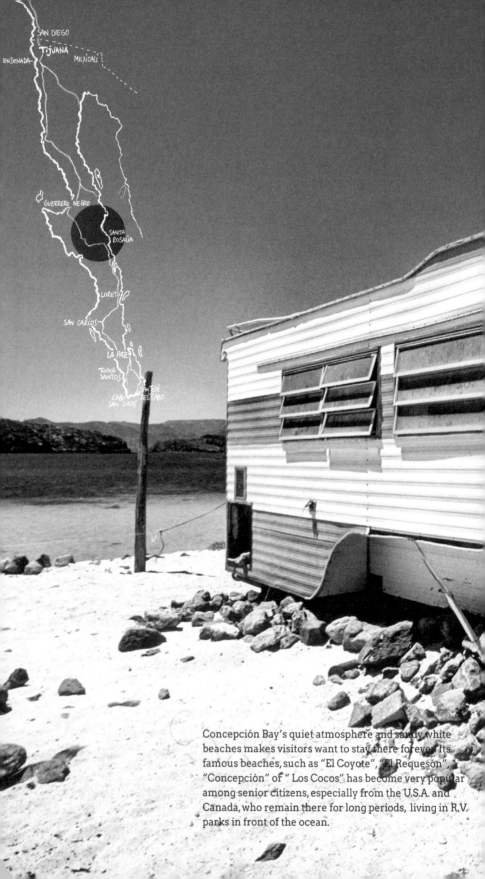

Concepción Bay's quiet atmosphere and sandy white beaches makes visitors want to stay there forever. Its famous beaches, such as "El Coyote", "El Requesón", "Concepción" of " Los Cocos" has become very popular among senior citizens, especially from the U.S.A. and Canada, who remain there for long periods, living in R.V. parks in front of the ocean.

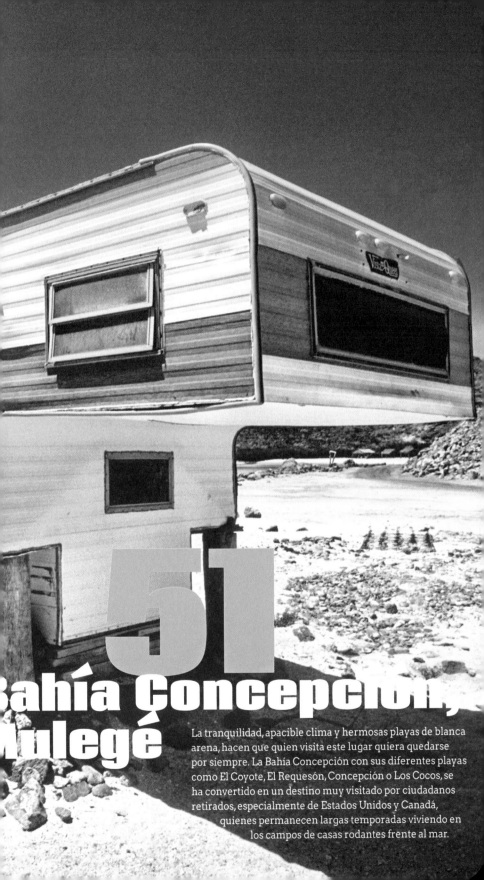

51
Bahía Concepción, Mulegé

La tranquilidad, apacible clima y hermosas playas de blanca arena, hacen que quien visita este lugar quiera quedarse por siempre. La Bahía Concepción con sus diferentes playas como El Coyote, El Requesón, Concepción o Los Cocos, se ha convertido en un destino muy visitado por ciudadanos retirados, especialmente de Estados Unidos y Canadá, quienes permanecen largas temporadas viviendo en los campos de casas rodantes frente al mar.

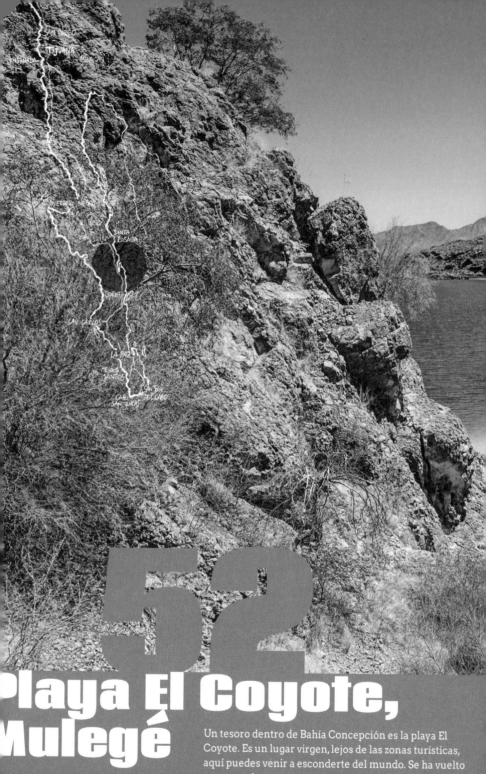

52
Playa El Coyote, Mulegé

Un tesoro dentro de Bahía Concepción es la playa El Coyote. Es un lugar virgen, lejos de las zonas turísticas, aquí puedes venir a esconderte del mundo. Se ha vuelto muy popular entre campistas, que llevan lo necesario para pasar días, inclusive meses en este sitio. La vegetación es desértica y el clima cálido prácticamente todo el año. Su mar tranquilo es ideal para nadar, bucear y hacer kayak.

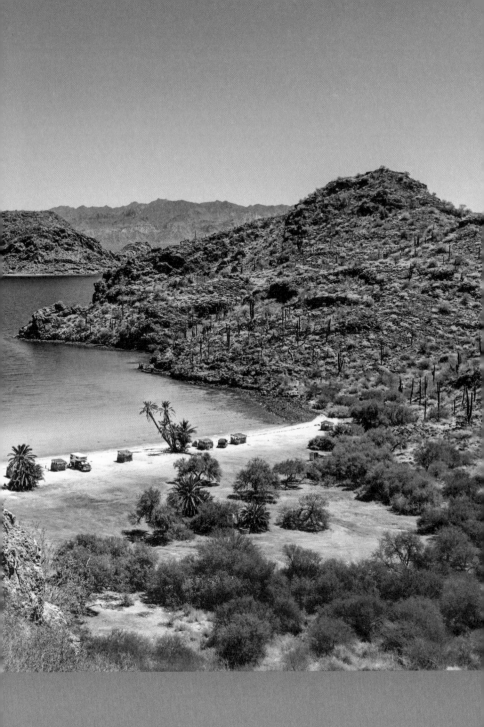

El Coyote Beach. One of the hidden treasures in Bahía Concepción is the so called "Playa el Coyote" an unpopulated place, away from the turmoil of touristic "hot spots". This is indeed an ideal hideout for those who want to escape the rush of everyday life. It is very popular among campers who spend several days and even months in this place. With an arid weather all year long, it is an ideal place to practice swimming, scuba diving and kayaking.

Forma parte del conjunto de playas de Bahía Concepción. Su cristalino mar tiene muy poca profundidad, es posible caminar varios metros dentro sin que el agua llegue más arriba de las rodillas. Por muchos años fue una playa desierta, ahora se ha vuelto un destino muy buscado, especialmente por canadienses y estadounidenses retirados que llegan en sus casas rodantes para pasar largas temporadas en este paraíso.

l requesón Beach.
Part of the many beaches of Bahía Concepción, its crystal clear waters are very shallow. It's actually possible to walk several yards into the sea without the water ever reaching the knees. It was a lone beach for many years, but nowadays it has become a very sought after spot, especially for retired Canadians and Americans who arrive in their RV's to this paradise on earth.

53
Playa El Requesón, Mulegé

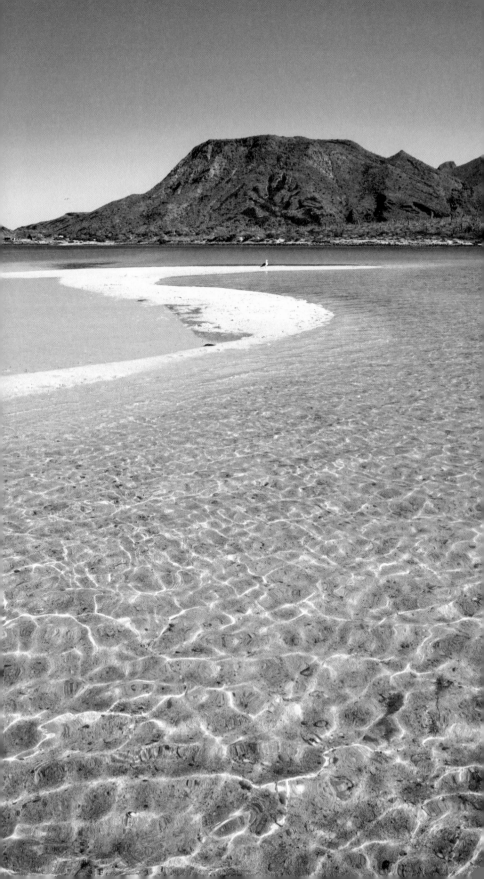

Una parada clásica de Loreto, la centenaria iglesia - misión. Visitarla será un deleite para el historiador que llevas dentro. En tu visita aprenderás que en este lugar los Jesuitas, fundaron la misión de Nuestra Señora de Loreto Conchó en 1697. Llamada "Cabeza y Madre" de todas las misiones de Baja California, funcionó como punto de encuentro, desde donde los misioneros salieron a evangelizar el resto del territorio. Vale la pena tomarse el tiempo para observar su sencilla fachada estilo barroco sobrio. Su interior resguarda una sorpresa, un sencillo, pero impresionante retablo con remates en oro. El recorrido no termina ahí, a un costado del templo, en el área que originalmente fuera el convento, se encuentra el Museo de las Misiones Jesuíticas, en donde se resguardan y exhiben piezas originales de la colonia, pintura, escultura y documentos siglo XVII y XVIII. En fin, visitar la misión es revivir la historia y entender mejor el pasado colonial de Baja California.

Mission of our Lady of Loreto.
Indulge your inner historian spirit, paying a visit to this Missional Church. A must-see in Loreto. On this visit you'll learn lots of interesting facts, such as the founding of " La misión de Nuestra Señora de Loreto Conchó" in 1697 by Jesuit priests. Known as the Headquarters of all Baja Missionary works, was considered as the Evangelization Central at that time. It's worth to take some time to observe the simple lines of its facade, classical example of the unique local baroque. Inside the building a delightful surprise awaits the visitor: An impressive Altarpiece fretted with golden inlays. The surprise continues outside; next to the church you will find the " Museo de las Misiones Jesuíticas" which has a complete exhibition of colonial original paintings, sculptures, and valuable documents from the 17th and 18th centuries. Just dropping by this landmark is like to take a trip into memory lane to the old times of colonial Baja.

54
Misión de Loreto

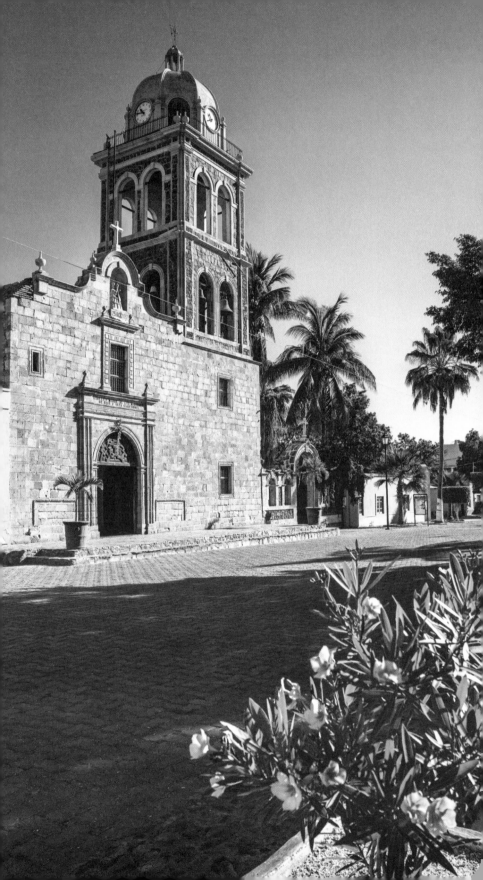

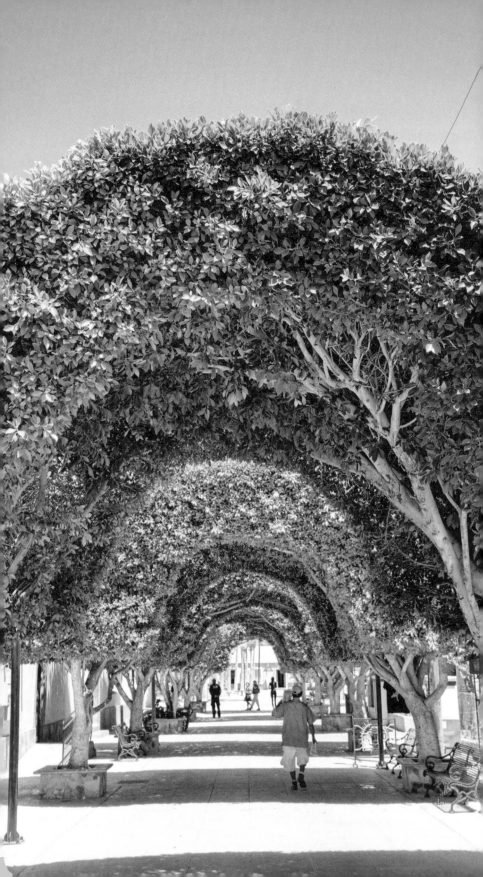

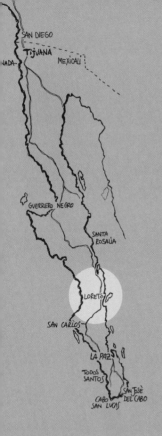

Loreto se recorre a pie, el paseo por su centro histórico es tan agradable como relajante. Este pueblo sudcaliforniano se presenta tal como es, auténtico, sin escenografías preparadas para el turismo. Caminar Loreto es vivir la esencia de Baja, sus estrechas calles de piedra muestra las históricas construcciones del siglo XVIII, que incluyen la centenaria iglesia y el Museo de las Misiones Jesuíticas.

Pedestrian Historical Center.
The best way to get a grasp of Loreto is on foot. A walk in its historical downtown area is both interesting and relaxing. Without any previous plan to become a typical tourist spot, it reveals itself as it is, an authentic South Baja town. Its narrow streets exhibit XVIII century buildings, which include the centennial church and the Jesuit Missions Museum.

55

Centro Histórico Peatonal, Loreto

SAN DIEGO
TIJUANA
ENSENADA
MEXICALI

GUERRERO NEGRO

SANTA
ROSALÍA

LORETO
SAN CARLOS

LA PAZ

TODOS
SANTOS
SAN JOSE
DEL CABO
CABO
SAN LUCAS

56
Misión de
San Javier

El pueblito de San Javier con su misión Vigge Biaundó es uno de esos lugares en el mundo cercanos a una máquina del tiempo. La arquitectura del lugar, fundado en 1699, se encuentra intacta. Recorrer esta misión te hace reflexionar en todas las penas que tuvieron que pasar los misioneros jesuitas para construir este enorme edificio, literalmente en medio de donde no había nada. El acceso es difícil, se tiene que pasar por una terracería de más de una hora.

San Javier Mission.
The small town of San Javier, along with its old mission, (Vigge Biaundó) is the closest thing you may get to entering into a "time machine". The place's unique Architecture, founded in 1699, is in top condition. In spite of that, just by paying a visit to the site, you may reflect upon the harsh conditions and all the hardships Jesuits should have had to overcome to build such an amazing place in the middle of nowhere. The access by road is not easy, a SUV or a 4x4 vehicle is advisable.

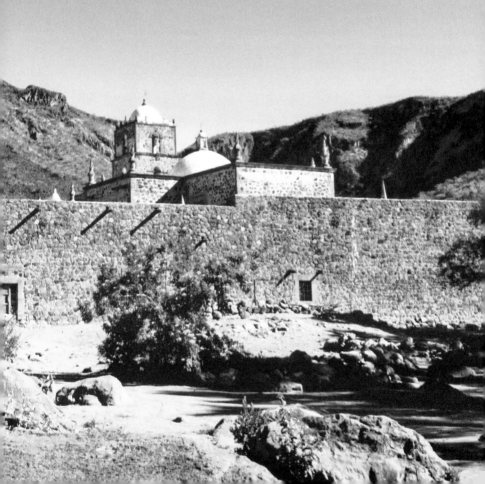

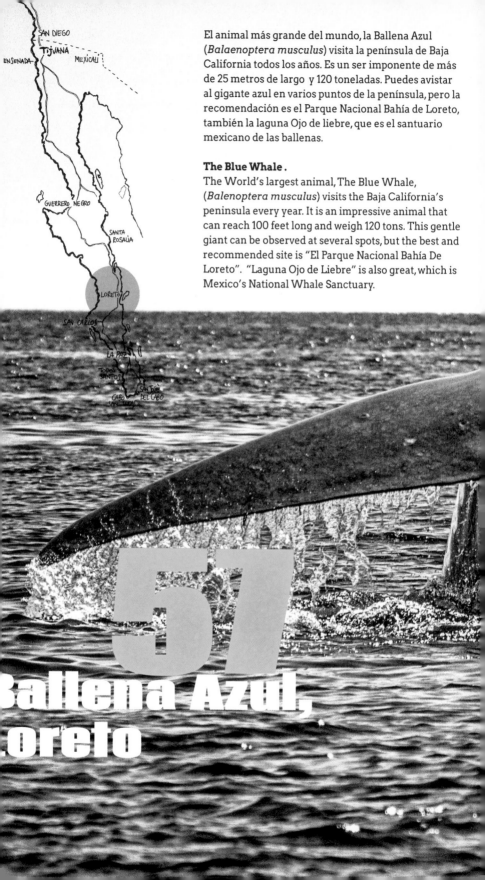

El animal más grande del mundo, la Ballena Azul (*Balaenoptera musculus*) visita la península de Baja California todos los años. Es un ser imponente de más de 25 metros de largo y 120 toneladas. Puedes avistar al gigante azul en varios puntos de la península, pero la recomendación es el Parque Nacional Bahía de Loreto, también la laguna Ojo de liebre, que es el santuario mexicano de las ballenas.

The Blue Whale.

The World's largest animal, The Blue Whale, (*Balenoptera musculus*) visits the Baja California's peninsula every year. It is an impressive animal that can reach 100 feet long and weigh 120 tons. This gentle giant can be observed at several spots, but the best and recommended site is "El Parque Nacional Bahía De Loreto". "Laguna Ojo de Liebre" is also great, which is Mexico's National Whale Sanctuary.

57

Ballena Azul,
Loreto

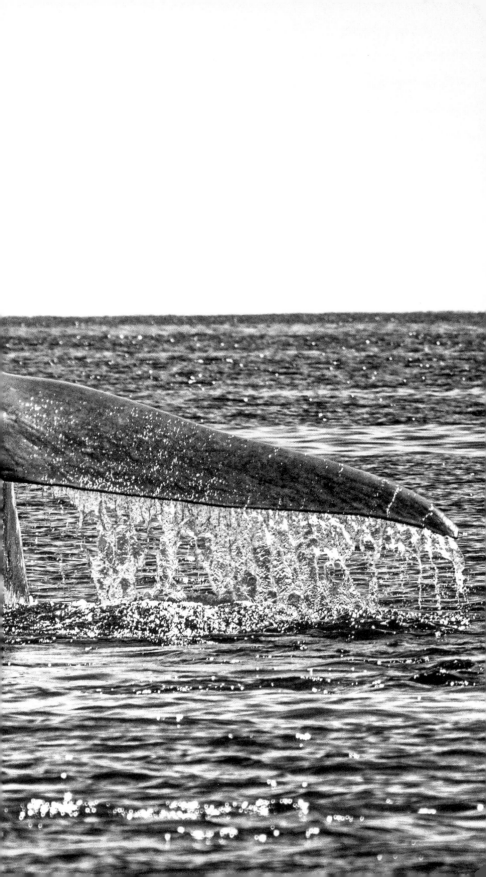

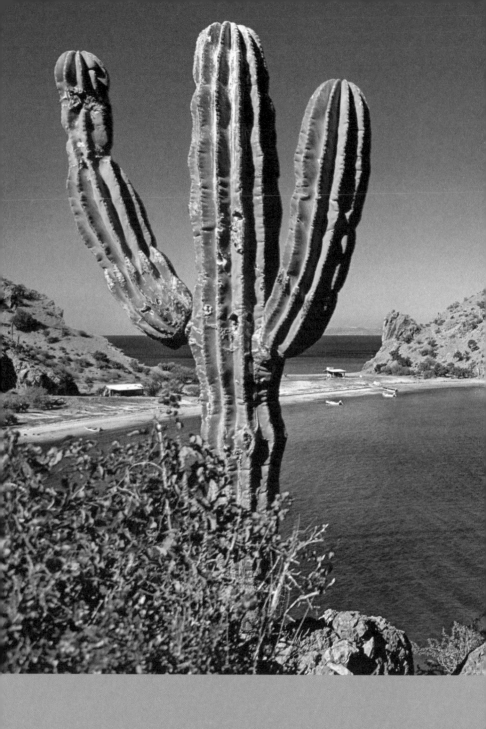

Agua Verde Beach. This is a virgin area, in which an authentic experience of being in touch with nature is completely possible. In Agua Verde you may encounter a true sense of peace and solitude. This is a rocky terrain spot, which is famous among explorers and mountain bike enthusiasts. The tradeoff of this otherwise secluded paradise is the absence of shops and services of any kind in the area.

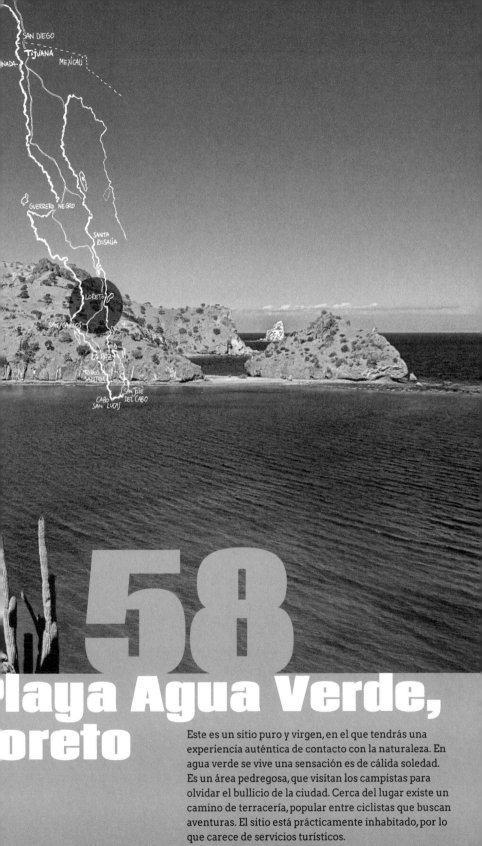

58

Playa Agua Verde, Loreto

Este es un sitio puro y virgen, en el que tendrás una experiencia auténtica de contacto con la naturaleza. En agua verde se vive una sensación es de cálida soledad. Es un área pedregosa, que visitan los campistas para olvidar el bullicio de la ciudad. Cerca del lugar existe un camino de terracería, popular entre ciclistas que buscan aventuras. El sitio está prácticamente inhabitado, por lo que carece de servicios turísticos.

SAN DIEGO
TIJUANA
ENADA MEXICALI

GUERRERO NEGRO

SANTA
ROSALIA

LORETO

SAN CARLOS

LA PAZ

TODOS
SANTOS

CABO SAN JOSE
SAN LUCAS DEL CABO

59
Oasis de La Purísima

Un pueblito de menos de 130 casas y no más de 500 habitantes. Es una de las poblaciones más antiguas de la región y fue fundada por misioneros Jesuitas en 1717. Lo que la distingue es su manantial, que contrasta con la aridez desértica de la península. Aquí encuentras frondosos árboles, palmeras y pozas de agua dulce en donde nadar. Son hermosos los souvenir de piel que puedes conseguir, fabricados artesanalmente por sus pobladores.

A small town with just 130 houses and as few as 500 inhabitants, it is one of the oldest communities of the region and was founded by Jesuits back in 1717. The most outstanding feature of this little town is a spring water lake that contrasts with the arid temperature of the desert. Palm trees and natural fresh water pools can be found here where swimming is possible. Another great thing is that handmade leather items can be purchased directly from the artisans.

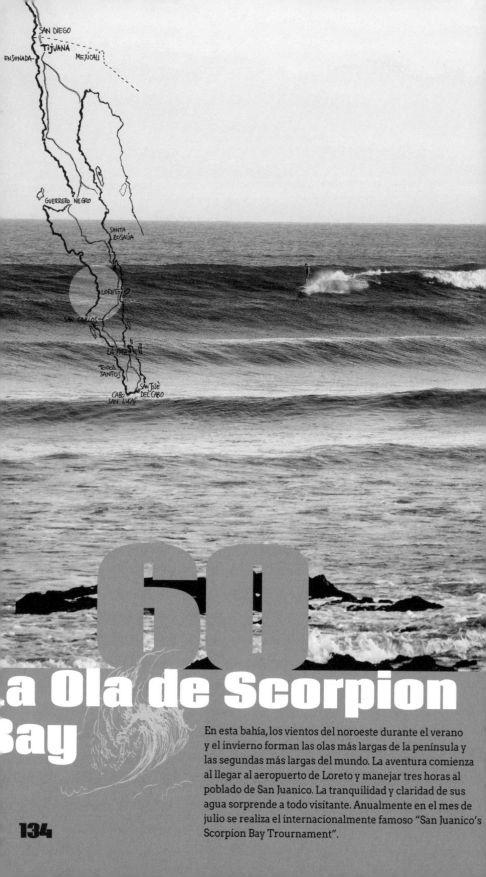

60

La Ola de Scorpion Bay

En esta bahía, los vientos del noroeste durante el verano y el invierno forman las olas más largas de la península y las segundas más largas del mundo. La aventura comienza al llegar al aeropuerto de Loreto y manejar tres horas al poblado de San Juanico. La tranquilidad y claridad de sus agua sorprende a todo visitante. Anualmente en el mes de julio se realiza el internacionalmente famoso "San Juanico's Scorpion Bay Trournament".

Map labels: SAN DIEGO, TIJUANA, ENSENADA, MEXICALI, GUERRERO NEGRO, SANTA ROSALIA, LORETO, SAN CARLOS, LA PAZ, TODOS SANTOS, CABO SAN LUCAS, SAN JOSÉ DEL CABO

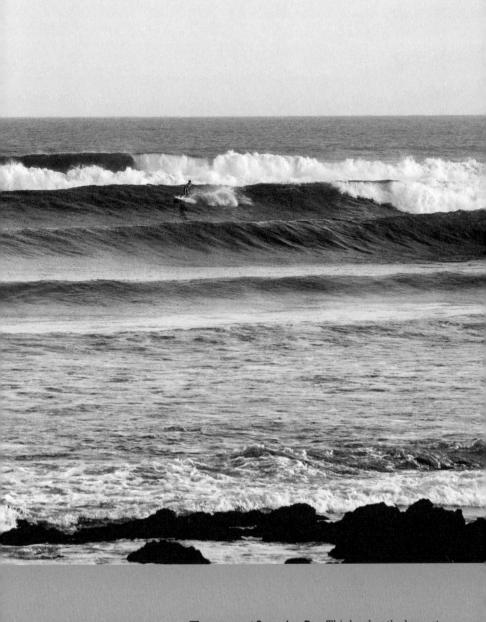

The waves at Scorpion Bay. This bay has the longest waves in all of Baja and also some of the longest in the world, due to the intersection of northeastern winds. The adventure starts at the arrival to Loreto's international airport and heading towards San Juanico in a three hour ride. The transparency and placidity of its waters is awesome. Here in July the world famous "San Juanico's Scorpion Bay Surf Tournament" is held.

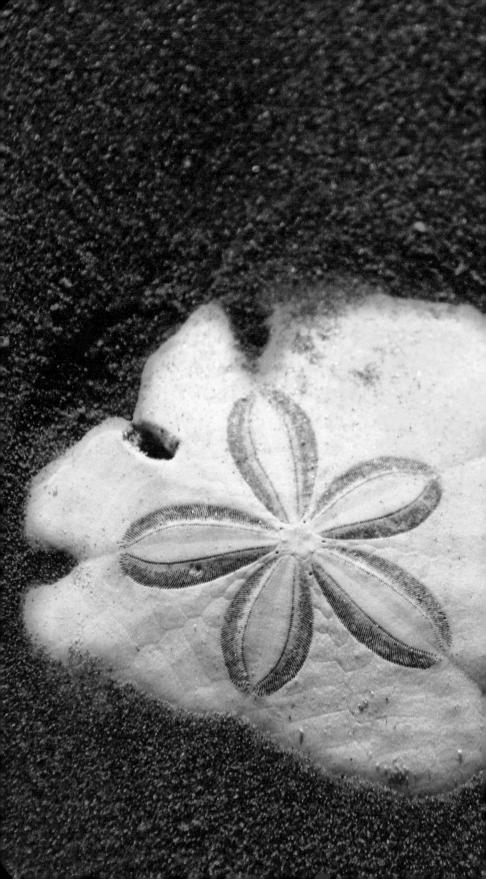

En algunas playas nos topamos con esta curiosidad, le llaman locha, galleta de mar o dólar de arena; es una especie de estrella de mar, que al morir y secarse en la playa, parece un pastelito plano de arena. A diferencia del color blanco que toman tras morir, en el fondo del mar pueden ser verdes, moradas, inclusive azules. Es un hermoso tesoro que puedes llevar de recuerdo a casa.

If you are lucky enough, when you take a walk on the sandy beaches of Baja, you may come across a sand dollar. Called by the locals "Locha" or " Sea cookie" is a kind of starfish that looks as a small sand cake lying on the beach. When alive though, instead of the grey hue, they look greenish, purplish, and even blue at the bottom of the sea. Is indeed a treasure that you may want to take home.

61
Sand dollar

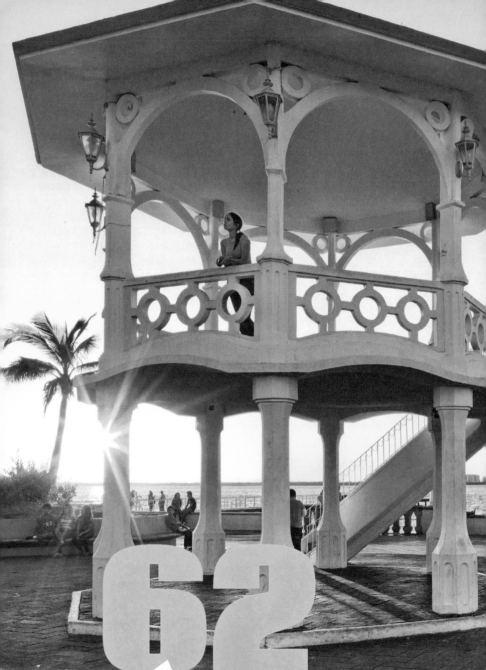

62
Malecón,
La Paz

Es un placer recorrer el Malecón de la ciudad de La
Paz, caminar sus diez kilómetros y encontrarse con
sus esculturas, su kiosco y restaurantes. Es un lugar
agradable para comer, comprar un helado o tomar una
cerveza y para disfrutar de la vida nocturna de antros
y bares, los fines de semana. Hay quienes afirman que
desde aquí se ven las más bellas puestas de sol del
mundo, creemos que tienen razón.

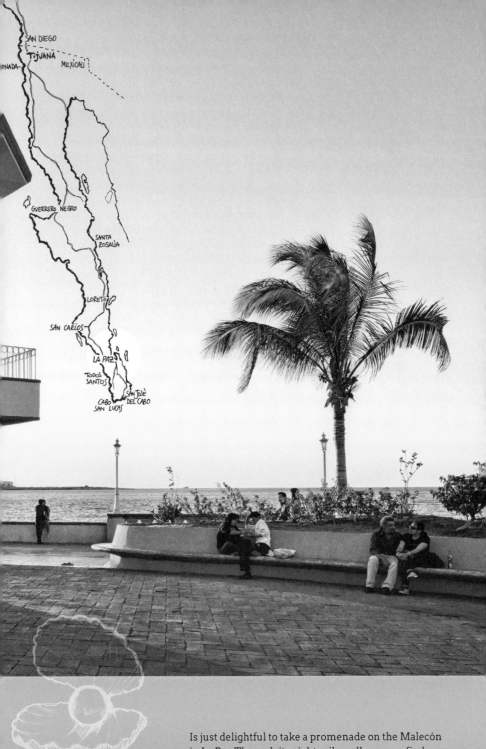

Is just delightful to take a promenade on the Malecón in La Paz. Through its eight mile walk we may find remarkable pieces of sculptural work, the Kiosko and several restaurants. It's just a wonderful place to eat, to buy a Mexican style ice cream, or just take a beer and enjoy its nightlife on weekends. Some people say that the most beautiful sunsets can be seen from here...
We must concur...

Nada más auténtico que comer mariscos frescos, tan frescos que sigan moviéndose sobre tu plato. La almeja chocolata, es una variedad endémica de ostra que encuentras en todas las marisquerías de La Paz. Disfrutarla como lo hacen los locales es muy fácil, solo agrega sal y limón... y a la boca. Puede ser extraño, para los que nunca la han probado, ver como continúa moviéndose al agregar el limón, pero esta es la mayor prueba de que la almeja está recién salida del mar. En los restaurantes encuentras otras preparaciones que utilizan ostras de mayor tamaño, como es la almeja rellena, que va cocida al carbón. Es un platillo clásico, por lo que la encontrarás prácticamente en cualquier marisquería, nosotros recomendamos el carrito de "El güero", un puestecito en el malecón al que asisten los verdaderos conocedores.

"Chocolata" clams.

From the Sea of Cortes directly to your plate. La Paz "chocolata" clams are the epitome of freshness.Prevalent in all sea food stands throughout La Paz, this delicious treat is so easy to enjoy "paceño style"; just pour some lime juice on it, some salt, and if you are bold enough some spicy salsa... and that's it. The product is so fresh, that most of them are still alive at the moment of being prepared.
Other forms of cooking these clams are also available. The world renowned "almeja rellena" is a good example. The original recipe of this delicacy is charbroiled. An all-time favorite, you may find this dish in virtually every sea food stand in La Paz. We tried ours at a famous stand in the Malecón, belonging to "El güero", a place where experts on the subject come together in agreement.

63
Comer Almeja Chocolata, La Paz

MEJAS

OCOLATAS

Este pequeño museo tiene mucho que mostrar desde que se abrió al público en 2016. Su cuidada museografía muestra los distintos tipos de ballenas que habitan la región, exhibiendo esqueletos reales de la mayoría de ellos. Aquí puedes aprender de manera didáctica interesantes conceptos como la evolución de las ballenas de seres a terrestres a seres marinos y de otras curiosidades como el zífido, que es una ballena con rostro del delfín.

Whale and Sea Science museum.

In spite of being small, this museum has so much to offer since its inauguration in 2016. With a state of the art museography, all whale species that roam the local oceans are exhibited here. Most of them are the actual skeletons of marine mammals which have been carefully curated and preserved. Didactically arranged dioramas show the visitors interesting facts and concepts such as the evolution process by which whales became sea creatures, and even some curiosities such as the Zhipius which is a whale with a dolphin's head.

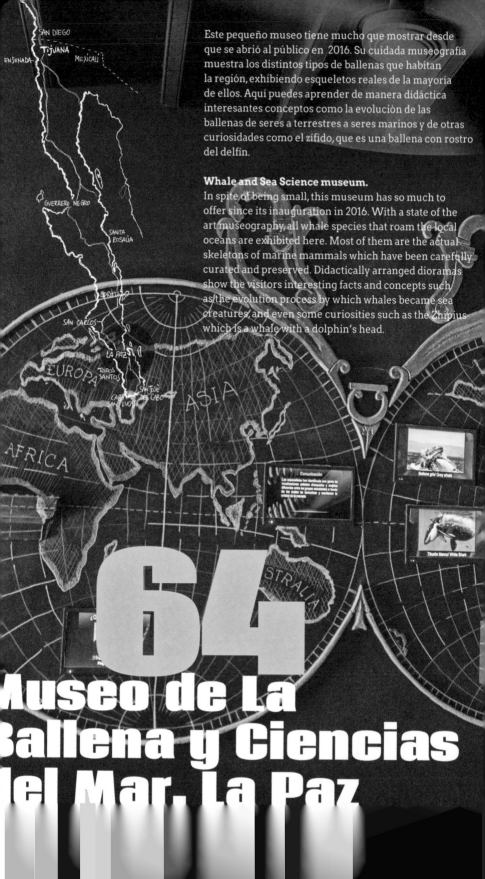

Ballena gris/ Grey whale

Tiburón blanco/ White Shark

Comunicación

64
Museo de La
Ballena y Ciencias
del Mar. La Paz

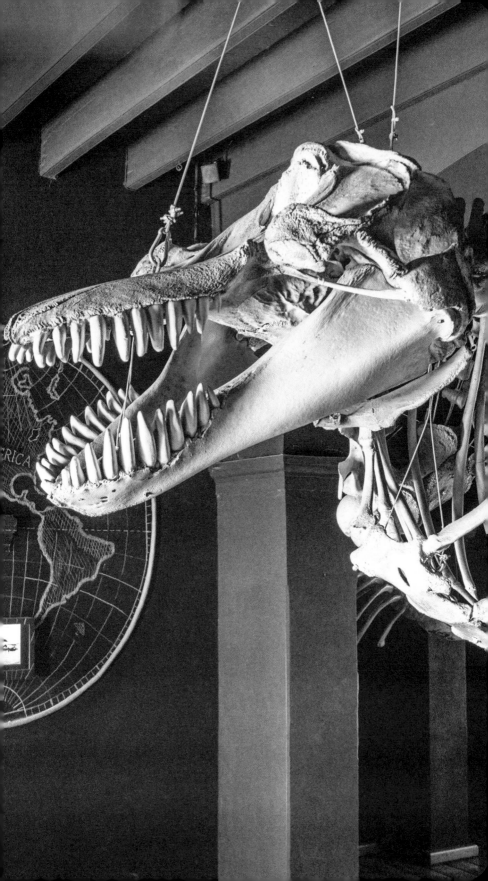

La tranquila bahía de La Paz se ha convertido en el paraíso del SUP o Stand Up Paddle, que también se conoce como Surf de Remo. Este divertido deporte puede ser practicado por personas de cualquier edad, aprenderlo es fácil, con algunas indicaciones y el equipo necesarios puedes empezar a remar. Las clases, las consigues en varios negocios situados en El Malecón, las rentas están disponibles desde la mañana hasta el atardecer. El SUP además de divertido, es una excelente forma de hacer ejercicios. Las personas que practican este deporte de tabla y remo ya son parte del paisaje de la bahía. Cada año durante el mes de noviembre se realiza la carrera recreativa "Harker Board La Paz".

The calm waters of the La Paz bay have become the Stand Up Paddle, "SUP", paradise. This amazing sport can be practiced by persons of any age. There are several outfitters along Malecón area that provide both rental equipment and training. It is easy to get started, with a little helpful advice and some basic equipment you're ready to start paddling. Ever present standing paddlers are already part of the La Paz bay landscape. Annually in November the "Harker Board" race takes place in La Paz.

65
Stand up paddle, La Paz

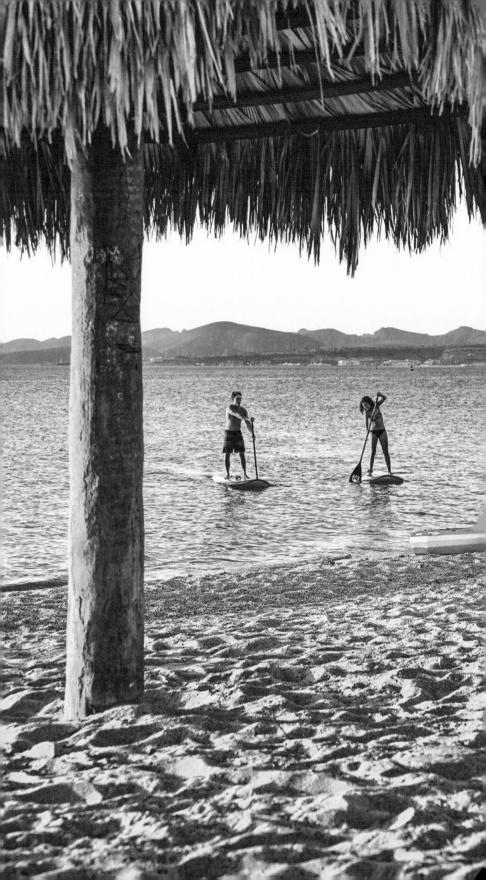

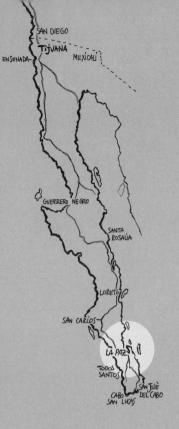

Doce Cuarenta es una encantadora cafetería, en el corazón de La Paz. Su amplia y fresca terraza trasera es el lugar favorito de los clientes y lo mejor de todo, es uno de los pocos lugares pet-friendly de la ciudad. Tiene una tienda de souvenirs muy interesantes, con diseños originales de Doce Cuarenta. Los dueños han pensado en cada detalle de la decoración que mezcla lo regional con lo contemporáneo. El lugar es muy acogedor, para desayunar, pasar la tarde, tomar café o trabajar. Sus postres son deliciosos, aquí encontrarás los mejores productos horneados del distrito gastronómico de la ciudad: galletas de mantequilla, avena y chocolate chips, muffins, pay y pasteles. Los conocedores recomiendan el pastel de plátano, es una verdadera delicia

Doce Cuarenta Cafe.
Doce Cuarenta is a charming cafeteria in the heart of La Paz. Its roomy and cool back terrace is the favorite spot of its clients. The best thing is that it is one of the few "pet friendly places in town". It has a souvenir shop with "Doce Cuarenta" original designs. Its owners have come up with a decoration that merges regional culture with contemporary designs. A cozy place, perfect for having breakfast, spend the afternoon, have some coffee and even work. The desserts offered are really tasty; here the best bakery of La Paz gastronomic quarter can be found: butter, oatmeal, and chocolate chip cookies, and of course pies and cakes. Banana cake is among the most recommended of them all.

66

Doce Cuarenta Café, La Paz

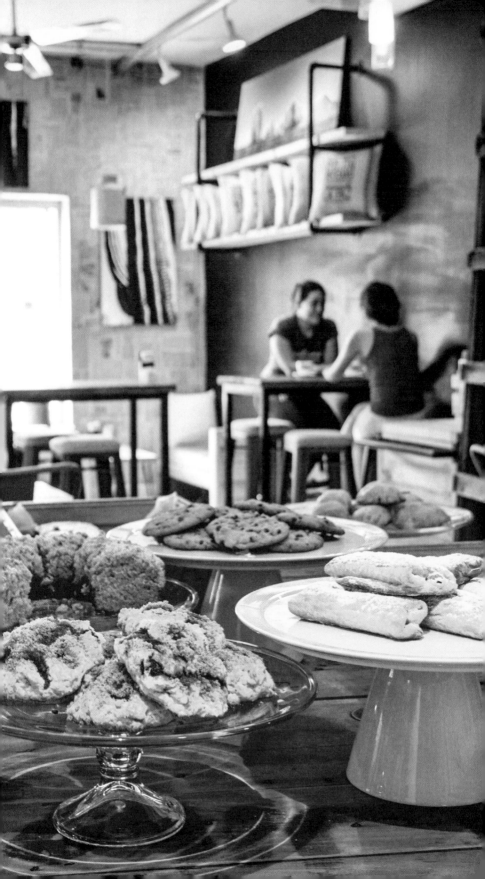

Listening to La Cochi. Listening to "La Cochi" band music is a must see experience for those visitors to the southern peninsula. Cochi is the name given by the locals to Northern band music which comprises accordion, Tololoche (A bass type of chord instrument) guitar, and violin. These bands are ever present in most balls, parties and weddings. One band that stands out is the popular "La Cochi con Livais" that has travelled abroad promoting local music.

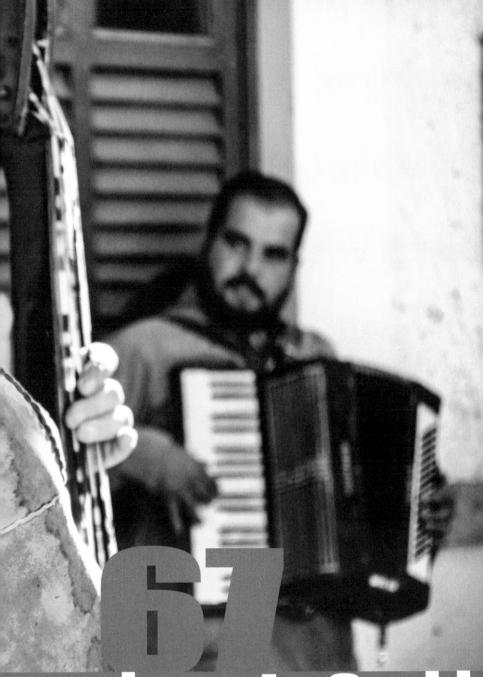

67

scuchar a La Cochi, a Paz

Escuchar la música de La Cochi es una experiencia que tienen que vivir los que exploran la región sur de la península. Así se llama a las bandas norteñas que componen su música con un acordeón, tololoche, guitarra y violín. Estos grupos ambientan los bailes, fiestas y bodas en los pueblos. Una de las más famosas es La Cochi con Livais, que ha viajado por el mundo promoviendo la cultura sudcaliforniana.

En la Bahía de La Paz puedes nadar con el pez más grande del mundo. No se necesita hacer un viaje largo, la salida se hace en lancha desde el Malecón y en quince minutos se llega al lugar de avistamiento. Es un ser muy pacífico por lo es posible nadar por largos periodos junto a él, teniendo el cuidado de no molestarlo o tocarlo. La mejor temporada para ver al Tiburón ballena es entre septiembre y abril.

Swimming with Whale shark.
Swimming with the World's largest fish is a breathtaking adventure. In La Paz Bay, this is actually possible. The hot spot is just 15 minutes (panga ride) from the Malecón. Whale sharks are gentle giants, so it's completely possible to swim alongside them. In spite of this, you should be careful not to disturb them. The best season to observe these awesome creatures is from September to April.

68

Nadar con el Tiburón Ballena, La Paz

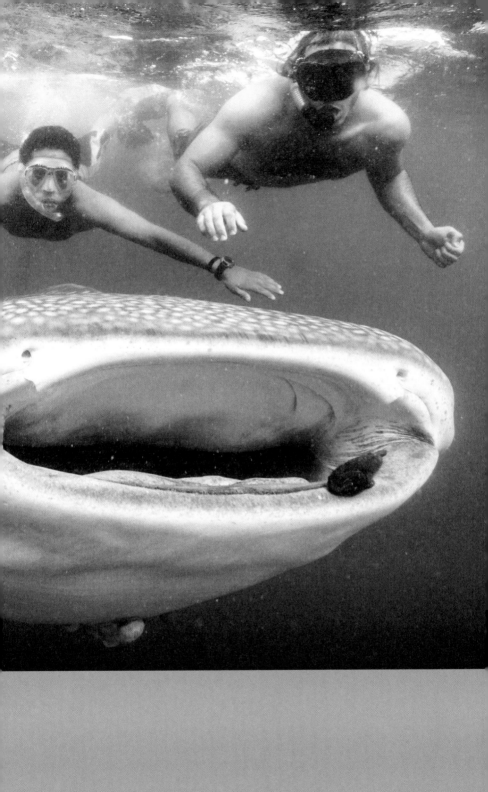

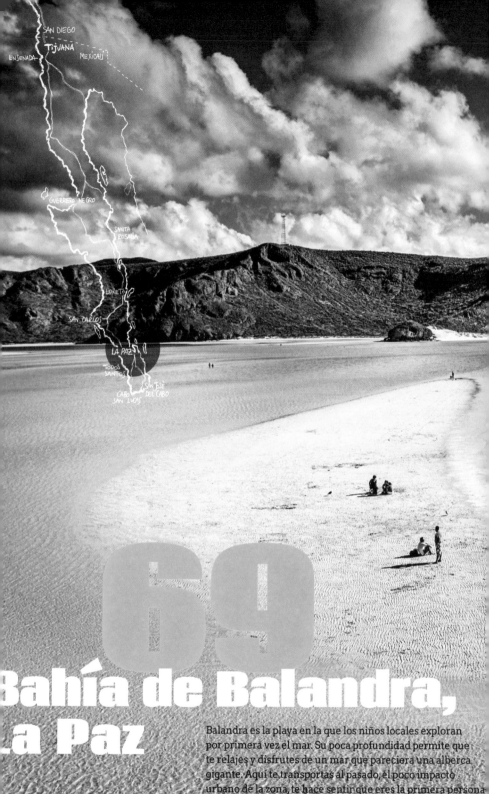

SAN DIEGO
TIJUANA
ENSENADA
MEXICALI

GUERRERO NEGRO

SANTA
ROSALÍA

LORETO

SAN CARLOS

LA PAZ

TODOS
SANTOS

CABO
SAN LUCAS

SAN JOSÉ
DEL CABO

69
Bahía de Balandra, La Paz

Balandra es la playa en la que los niños locales exploran por primera vez el mar. Su poca profundidad permite que te relajes y disfrutes de un mar que pareciera una alberca gigante. Aquí te transportas al pasado, el poco impacto urbano de la zona, te hace sentir que eres la primera persona en caminar por esta playa. Actividad obligatoria: Visitar la Piedra de Balandra, formación rocosa en forma de hongo, esculpida por la de viento y mar a través de los siglos.

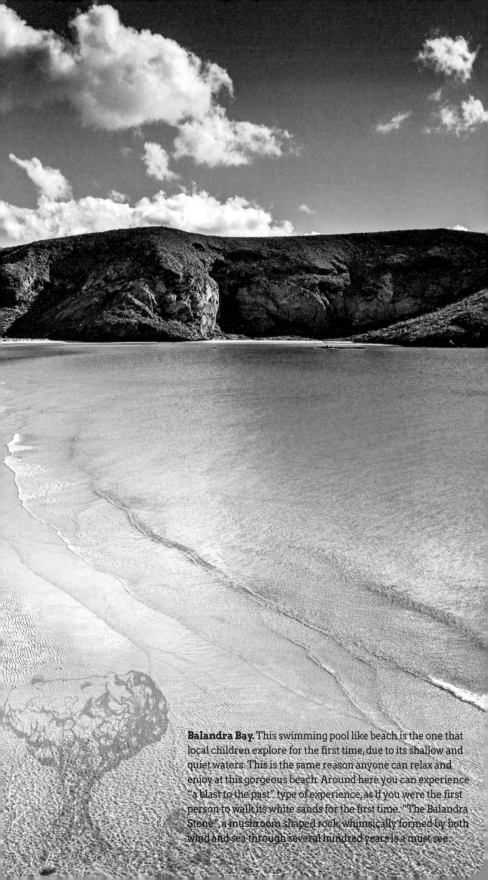

Balandra Bay. This swimming pool like beach is the one that local children explore for the first time, due to its shallow and quiet waters. This is the same reason anyone can relax and enjoy at this gorgeous beach. Around here you can experience "a blast to the past" type of experience, as if you were the first person to walk its white sands for the first time. "The Balandra Stone", a mushroom shaped rock, whimsically formed by both wind and sea through several hundred years is a must see.

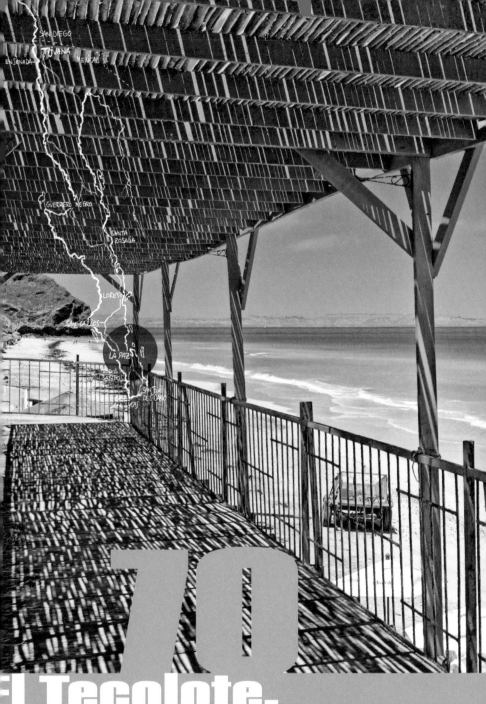

70

El Tecolote, La Paz

Esta es la playa más popular entre los locales. A solo veinte minutos de La Paz encontramos esta playa con kilómetros de blanca arena y un mar de aguas templadas todo el año. Pasear en moto de agua, subirte a la banana o parachute, son algunas actividades que la gente realiza aquí; además tiene todos los servicios para estar cómodo: restaurantes, bares, baños y tienditas. Si tienes tiempo, puedes embarcarte para visitar la Isla Espíritu Santo, situada justo al frente.

Tecolote Beach. Located at 20 minutes from La Paz downtown, this popular beach is the hot spot to be. With several miles of white sand and warm waters all year long, this is by far, La Paz's most popular beach. A range of watersports such as jet skiing, parachute, or skiing can be practiced there. A lot of services can be found here, such as restaurants, bars, shops, and of course, restrooms.

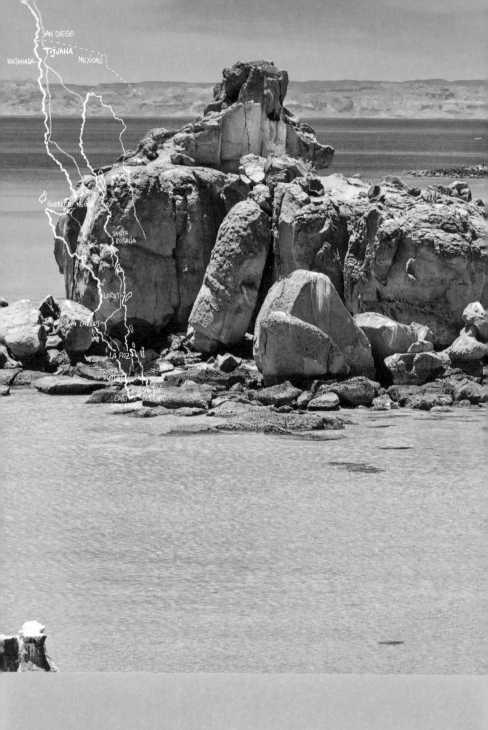

No visit to La Paz would be complete without paying a visit
to Espiritu Santo Island. Considered a natural Sanctuary,
its clear and deep blue waters are swarming with sea life. It
is a watersports paradise: Kayaking, snorkeling, trekking,
bird watching and other activities are practiced. But the
cherry on the pie, is of course the possibility of safely
snorkeling among a very large Sea Lions colony. Several
outfitters offer trips to El Espíritu Santo Island from La Paz.

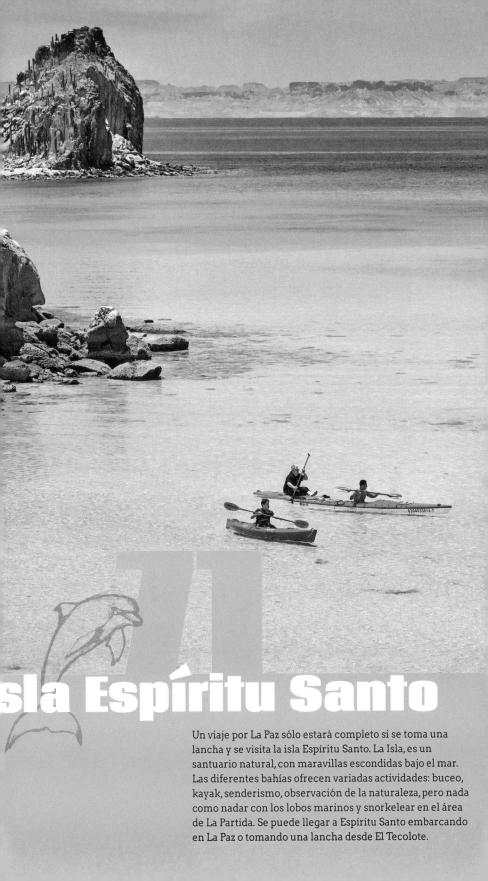

71

Isla Espíritu Santo

Un viaje por La Paz sólo estará completo si se toma una lancha y se visita la isla Espíritu Santo. La Isla, es un santuario natural, con maravillas escondidas bajo el mar. Las diferentes bahías ofrecen variadas actividades: buceo, kayak, senderismo, observación de la naturaleza, pero nada como nadar con los lobos marinos y snorkelear en el área de La Partida. Se puede llegar a Espíritu Santo embarcando en La Paz o tomando una lancha desde El Tecolote.

La pesca es una actividad arraigada en la cultura sudcaliforniana. La especial geografía de la región hace que las alternativas de lugares para practicar esta actividad sean innumerables. Los principales sitios en el estado sur son: Loreto, La Paz, Los Barriles y Los Cabos. Las opciones ofrecidas por las compañías que promueven la pesca deportiva van desde la sencilla panga hasta el lujoso yate. Entre público extranjero es muy popular explorar las aguas en busca del legendario marlín azul, así como el pez espada, dorado, jurel, wahoo o peje gallo, la variedad es amplia. Los torneos internacionales de pesca en otoño, son una actividad que atrae a aficionados de todo el mundo, los más populares son: el Bisbee's y el Tuna Jackpot en Los Cabos y el Gold Cup en La Paz, donde la bolsa puede superar los dos millones de dólares. Por diversión o competencia, la pesca es una actividad muy recomendadas para practicar en Baja, y comprueba el dicho que canta: "Más vale un mal día pescando, que un buen día trabajando".

Sportfishing.

Fishing is an activity deeply embedded in South Baja California´s culture. The unique geography of the region offers endless possibilities for sportfishing practice. South Baja´s hot spots are Loreto, La Paz, Los Barriles and Los Cabos. The options proposed by the fleets that offer sport fishing services go from pangas (light sport fishing boats) to Sportfishing Yachts and everything in between. Among foreign tourists, the search for endemic species such as the legendary blue marlin, swordfish, Mahi, yellowtail, wahoo, or roosterfish is a very sought after activity. International Tournaments attract sport fishing enthusiasts from all over the world. The most important are Bisbee´s and Los Cabos Tuna Jackpot tournaments, and of course the La Paz Gold Cup, in which the purse can reach as much as 2 million dollars. Either for competition or just sheer fun, sportfishing is one of the most recommended activities in Baja. Come and prove right the old fishermen's saying: "A bad day fishing is better than a good day at work"

72

Pesca deportiva

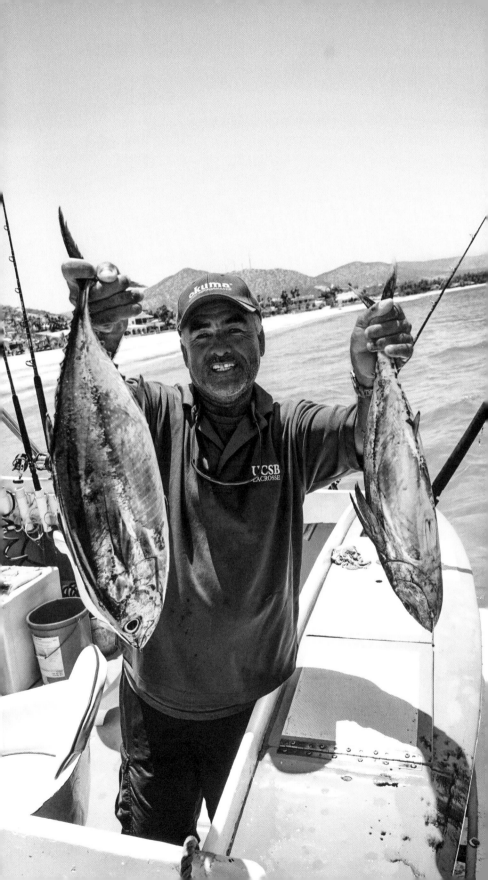

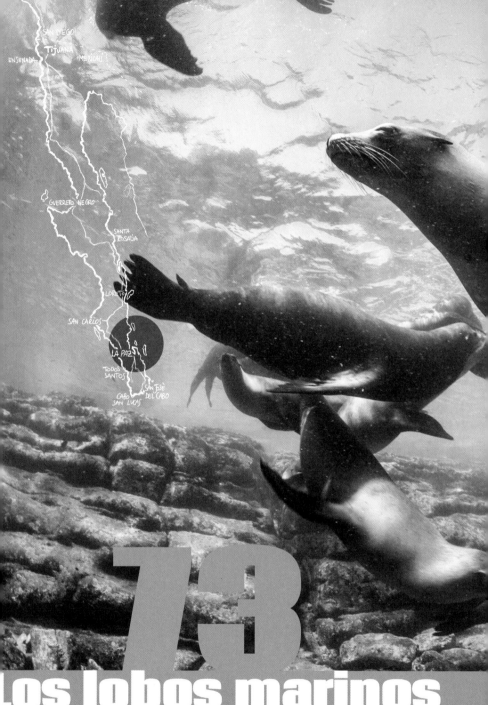

73

Los lobos marinos de la isla Espíritu Santo

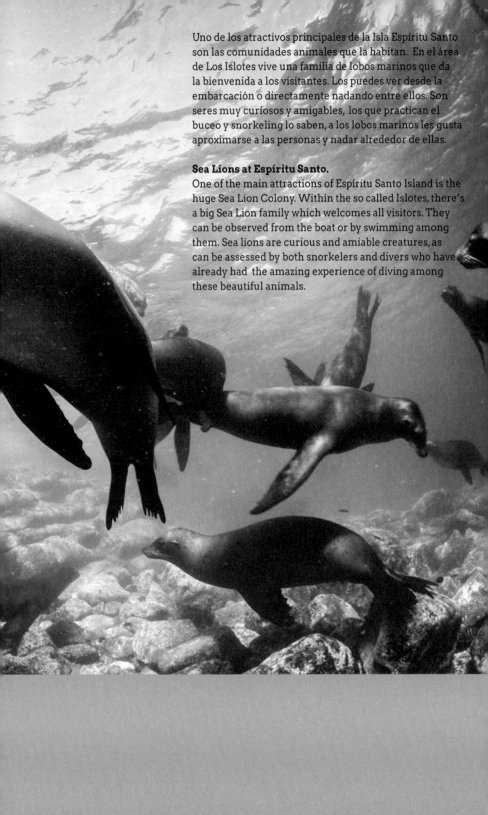

Uno de los atractivos principales de la Isla Espíritu Santo son las comunidades animales que la habitan. En el área de Los Islotes vive una familia de lobos marinos que da la bienvenida a los visitantes. Los puedes ver desde la embarcación o directamente nadando entre ellos. Son seres muy curiosos y amigables, los que practican el buceo y snorkeling lo saben, a los lobos marinos les gusta aproximarse a las personas y nadar alrededor de ellas.

Sea Lions at Espíritu Santo.
One of the main attractions of Espíritu Santo Island is the huge Sea Lion Colony. Within the so called Islotes, there's a big Sea Lion family which welcomes all visitors. They can be observed from the boat or by swimming among them. Sea lions are curious and amiable creatures, as can be assessed by both snorkelers and divers who have already had the amazing experience of diving among these beautiful animals.

74
Ensenada de
Muertos

Esta playa con curioso nombre se puede visitar si manejas 64 kilómetros desde La Paz hacia el este por carretera a Los Planes. Esta larga bahía de templado mar, también se le conoce como Bahía de Los Sueños, que es el nombre de un desarrollo turístico reciente con hotel y restaurante instalado aquí. A uno de sus extremo se encuentra un área rocosa, en donde se puede snorkelear y observar peces de colores, erizos y corales.

Ensenada de Muertos beach. Formerly called "The Death Cove", located 40 miles from La Paz to the east along the Los Planes highway, this large bay of tempered waters is also known as "Bahìa de los Sueños", and it offers one of South Baja's greatest spots for snorkeling from the Coast. Several reef species of fish and corals can be observed around the rocky area close to the Hotel.

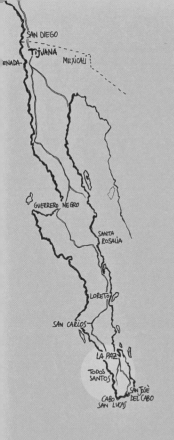

La misión de Nuestra señora del Pilar, es un lugar icónico en el Pueblo Mágico de Todos Santos. La misión es un recordatorio del pasado colonial mexicano, un pedazo palpable de historia. Se fundó en 1733 por misioneros jesuitas, aunque se abandonó en alguna ocasión, el edificio se ha mantenido activo por siglos. Gran parte de la construcción original se ha perdido, lo que vemos es una reconstrucción contemporánea. Esta es la razón por lo que parecería que son dos iglesias en una, puesto que se han respetado los vestigios de la pequeña capilla original. Es la iglesia del pueblo, si se asiste en domingo es posible observar el ritual de la misa cristiana, escuchar los cantos y plegarias, ver los cirios encendidos y disfrutar de su acústica. Después de visitarla, puedes pasear por la plaza y el kiosko, donde regularmente encontrarás vendedores de artesanías, helado y dulces.

Todos Santos Mission.

The Mission of Nuestra Señora del Pilar is an iconic place located in Todos Santos. A memento of the Mexican Colonial past, it was founded by Jesuits in 1733. The building has been in use for centuries. Unfortunately, most of the original construction has been lost and has since been totally refurbished. This is why they appear to be two temples in one. The reconstruction has kept the original design of the old chapel. As a matter of fact nowadays it is still Todos Santos' main church. Catholic Mass services are offered on Sundays, and the total experience of Gospel chants, along with prayers and the contemplative atmosphere of a timeless Catholic Mass can be witnessed. After the service, a walk in the nearby square where candies and ice cream are available and a visit to the Kiosko, is a traditional activity.

75

Misión de Todos Santos

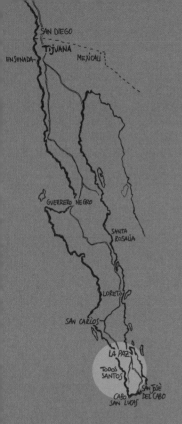

Aunque el grupo The Eagles nunca ha aclarado si es este el lugar que los inspiró a escribir la famosa Hotel California, el mítico hotel de Todos Santos, es visitado por aquellos que han escuchado su leyenda en la famosa canción. Es el centro de atracción turística en este pueblito lleno de galerías de arte y restaurantes, al que llegas siguiendo el camino de una carretera en el desierto.

Este hotel boutique ambientado tipo hacienda mexicana, solo cuenta con once habitaciones, lo que nos da idea de su exclusividad y ambiente. No es necesario hospedarse, puedes pasar la tarde en su restaurante, tomando algunos tragos en su bar o visitando su tiendita, en donde encontrarás lo más exótico de la artesanía mexicana. Sin duda un hotel con mucha personalidad, que solo de entrar te envuelve en su ambiente de misterio.

There's a local urban legend that suggests that the famous song by American Rock Band The Eagles, was inspired by its namesake Hotel. In spite of this, the Band has never clarified the issue. The place is no less mythical though, considered by many as the main spot of interest of the "Magical Town" of Todos Santos, a little old Mexican town surrounded by art galleries and world class restaurants and cafes. Available through "a dark desert highway and cool air in the hair…"

This Mexican Hacienda style Boutique Hotel, has only eleven suites and is very exclusive. Checking in is not necessary though, you can spend an afternoon in its world class restaurant, having some drinks in the bar or shopping at " La tiendita", where a range of Mexican crafts are offered. Once you have visited this mysterious and great local spot, you may remember that "you can check in at any time you like but you may never want to leave" …

76
Hotel California, Todos Santos

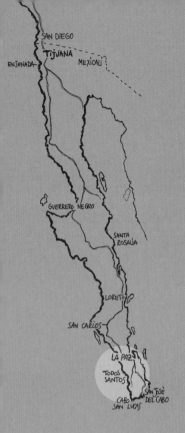

Sabes que has llegado al pueblo de Todos Santos cuando la orilla de la carretera se llena de enormes árboles de mango. Este cultivo se ha vuelto muy importante en la región, tanto que anualmente, a finales del mes de julio, se realiza el Festival del Mango. Durante este fin de semana el poblado se llena de actividades y visitantes. Se realizan cabalgatas en rutas cercanas, se lleva a cabo el festival gastronómico artesanal, el concurso de "El mejor mangate", torneos de futbol infantil, carreras ciclistas y entrega de árboles de mango. Una de la actividades más concurridas es el baile de coronación de la reina del festival, en donde se presentan grupos de danza folclórica y se da un concierto con bandas regionales. La gente llega de todos los lugares cercanos, el Pueblo Mágico de Todos Santos se llena de una animada fiesta y el aire se perfuma de la dulce esencia de mango.

Mango Festival.
When mango clusters are seen from the La Paz highway, chances are that you are entering Todos Santos. Mangos have become very important in the region. As part of this trend, the Mango Fest is organized each year at the end of July. During the Fest weekend the quiet town swarms with life, with people taking part in horse racing, or in the local thematic gastronomic tournament in which the best "mangate" recipe (mango jam) is awarded. Other activities include children's soccer tournaments, and Mango tree "giveaways". One of the most crowded activities is the beauty pageant ball in which groups of traditional dances and music are presented. People come from all over to participate in this colorful festival and the air is filled with the scent of sweet mangos.

77

Festival del Mango, Todos Santos

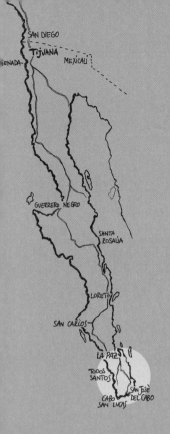

La región sur de la península es un desierto indomable, hecho que hace muy especial la existencia de un bosque en la región. La Reserva de la Biosfera Sierra de la Laguna forma parte de la cadena montañosa que como columna vertebral recorre todo el territorio. La Sierra, como sencillamente la llaman los locales, es un lugar visitado para hacer campismo y senderismo. Un hecho curioso que se puede observar al ascenso, es el cambio de vegetación, que va de desértica a boscosa, por lo que se pueden ver creciendo cactus junto a palmeras y pinos. El punto más alto se llama Picacho, a casi 2000 metros sobre el nivel del mar. Es un sitio muy popular para los campista que exploran la Sierra, una sorpresa aguarda a quien logre alcanzar la cima, la posibilidad de observar a la vez, el Océano Pacífico y el Mar de Cortés flanqueando la tierra peninsular.

Sierra de la Laguna High Point.

The south region of the Peninsula is an indomitable desert, a fact that makes the presence of woods here a very odd matter. The Biosphere Reserve of La Sierra de la Laguna is part of the mountain range that runs across the land as if it were a spinal cord. The "Sierra" as the local inhabitants call it, is a suitable place for camping and trekking, a curious thing is the sudden change of vegetation while climbing that goes from desert to woods. It common to see cacti alongside pine and palm trees around here. The mountain top is called "Picacho" at 6561.68 feet above sea level. It is a very popular spot for campers who explore the Sierra. For the ones who can reach the top, an extra bonus awaits them: The simultaneous view of The Pacific Ocean and The Sea of Cortés flanking the Land.

78

Picacho de la Sierra de la Laguna, Todos Santos

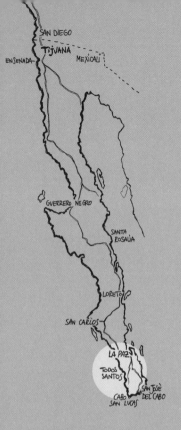

Liberar tortugas es una de las actividades más divertidas y satisfactorias que se puede realizar en Pescadero. En esta playa se permite a los turistas presenciar y participar directamente en la actividad. Todo inicia con una plática donde explican a los asistentes cómo cada año llegan a las playas de Baja California Sur miles de tortugas para anidar. La mejor parte de la visita es cuando los encargados del campamento tortuguero extraen las crías recién nacidas y las acercan a la orilla, permitiendo que sean los visitantes quienes las coloquen sobre la arena. Es un espectáculo ver a las pequeñas tortugas dirigirse hacia las enormes olas que revientan en la orilla y se pierden en el mar. Otra curiosidad es el hecho de que, si sobreviven y llegan a adultas, las tortugas regresarán a la misma playa que las vio nacer, para anidar sus propios huevos. Tu conciencia ecológica quedará satisfecha y feliz tras realizar esta actividad, en donde puedes contribuir con el cuidado de la madre naturaleza.

Setting Baby Turtles Free.
Setting baby turtles free is one of the most fulfilling and fun activities you can be involved with at Pescadero. At this beach, tourists are allowed to witness first hand and even participate directly in this activity. After a brief introduction speech, in which details such as the arrival of thousands of Sea turtles onto T.S. beaches are explained, tourists are ready to set the baby turtles free with the assistance of the camp staff. The newborn turtles are put on the sand where they can start their first run into the ocean. Is quite an event to watch the baby turtles heading toward the crashing waves . Another interesting fact is that when they reach maturity they will return to the same beach they were born to nest their own eggs. This activity will satisfy for sure your "green attitude" since you can contribute directly with the well being of the species.

79

Liberación de Tortugas, Todos Santos

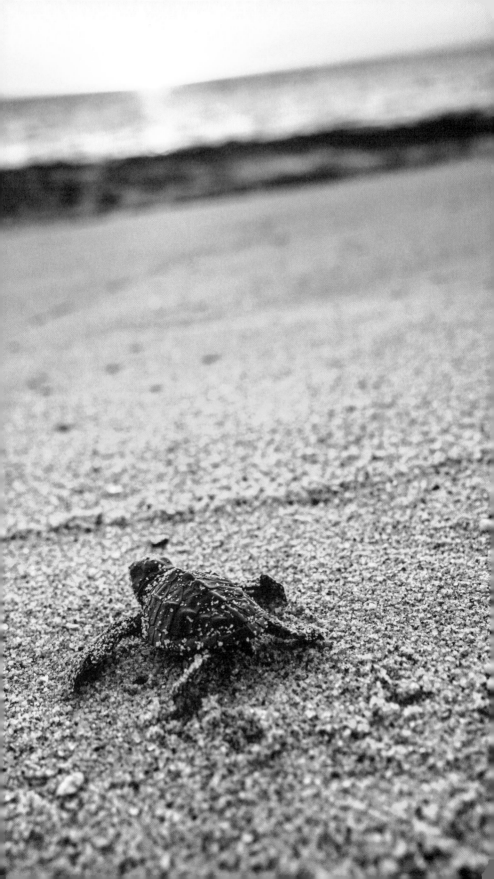

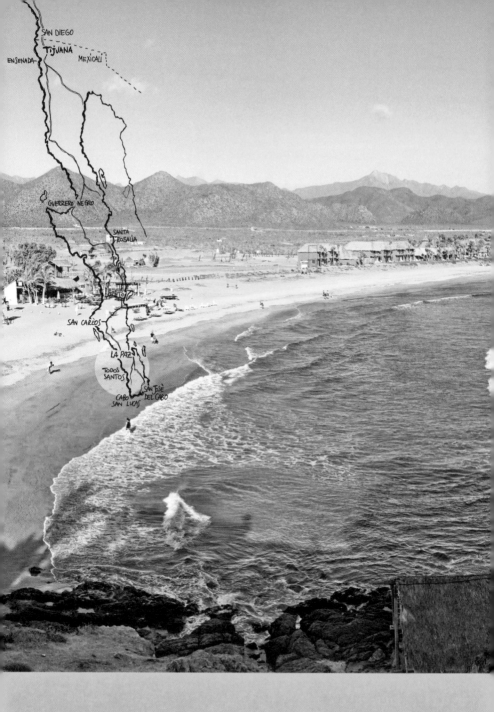

The map shows the following labeled locations:

SAN DIEGO
TIJUANA
ENSENADA
MEXICALI
GUERRERO NEGRO
SANTA ROSALIA
LORETO
SAN CARLOS
LA PAZ
TODOS SANTOS
CABO SAN LUCAS
SAN JOSÉ DEL CABO

Cerritos Surf Lesson.
The world renowned Cerritos beach, has so many things to offer to the surfing enthusiasts, among them are world class surfing instruction. There is no need to be a seasoned expert to enjoy a lesson that includes beachside certified instructors, gear, equipment rental and of course an adrenaline rush for free, along with the first ride of a big wave!

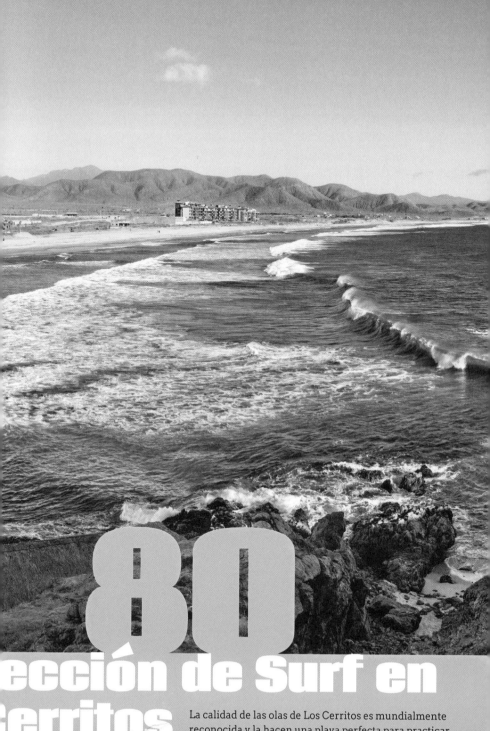

80

ección de Surf en Cerritos

La calidad de las olas de Los Cerritos es mundialmente reconocida y la hacen una playa perfecta para practicar y aprender surf. Realmente no tienes que ser un experto con la tabla, instructores certificados están ahí mismo, a la orilla del mar, dispuestos a enseñarte cómo manejar las olas. Las clases de surf incluyen la renta del equipo, tiempo de práctica a la orilla de la playa y una sesión dentro el mar llena de adrenalina.

En medio de la desértica carretera surge un valle de agradable clima en donde encontramos este bello pueblo colonial. Es claro que en otros tiempos fue un lugar activo, los lugareños cuentan que fue un importante pueblo minero y que en esas tierras había oro. Aquí puedes pasear por las callecitas, visitar su iglesia y restaurantes; un punto imperdible es el Museo de la Música, donde se pueden encontrar una variedad de instrumentos, especialmente pianos, que pertenecieron a sus pobladores, cuando este fue un lugar cosmopolita y activo debido a la actividad minera.

Located in the middle of a temperate climate valley where once an important gold mine was whirring, El Triunfo offers several stone paved streets where a relaxing walk can be taken, visiting the Church and good restaurants. The Music Museum is a must see, because of the several collections of musical instruments (mostly pianos) which belonged to the long gone age of economical flush due to the mine.

81
El Triunfo

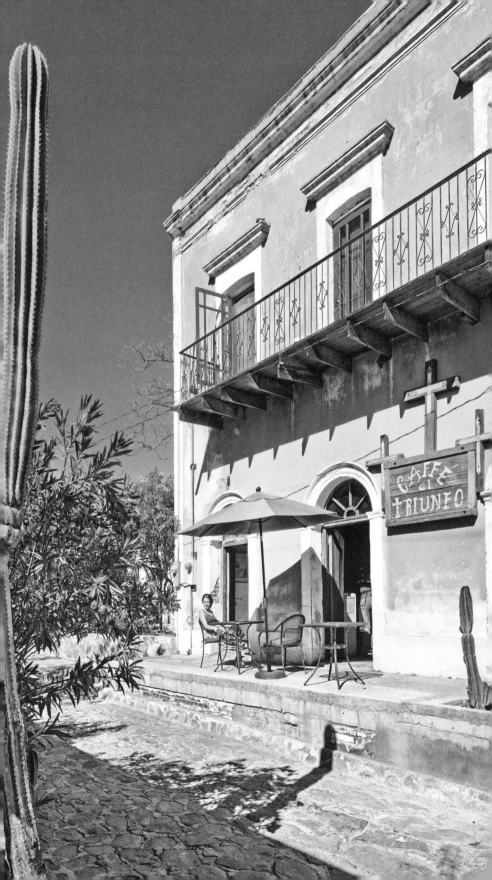

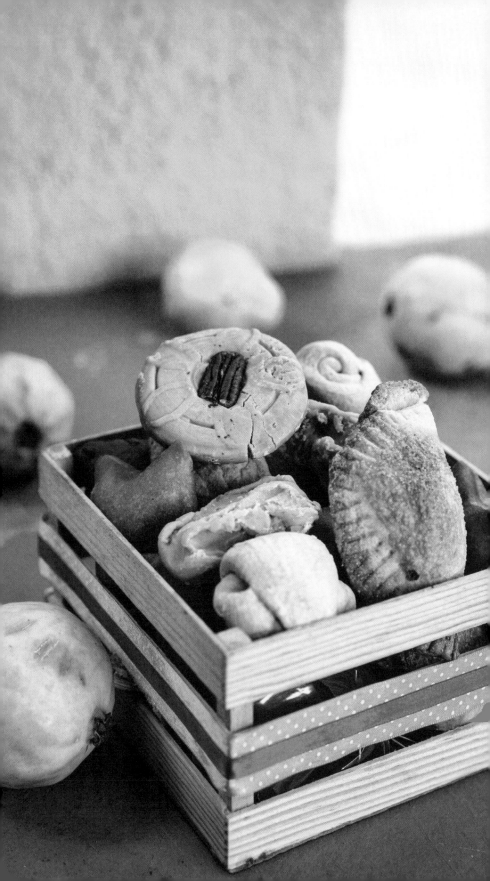

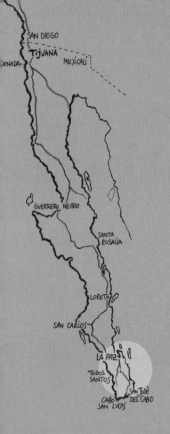

Visitar San Bartolo significa salir con una bolsa del más delicioso pan, este pueblito a 87 kilómetros de la ciudad de La Paz, es famoso por su panadería artesanal, con lejanas reminiscencias del pasado colonial. La variedad de pan a degustar incluye: empanaditas rellenas de mango o de cajeta, polvorones, cochitos (harina con piloncillo), chimangos (frituras de harina de trigo, canela, naranja y piloncillo).

La recomendación es probar de todo, y comprobar cómo cada pieza pareciera saber mejor que la anterior. Los ingredientes básicos que utilizan los expertos panaderos son harina, piloncillo, leche, miel y frutas locales, como el mango y la pitahaya. La mejor manera de acompañar estas delicias es con un café de talega, hervido sobre un fogón de leña y endulzado con piloncillo, tal como lo hacen los locales cada tarde.

San Bartolo's bread rolls.

Visiting San Bartolo is such a delicious experience, literally tasting a selection of dainty bread rolls. Located 60 miles south of La Paz, this small town might trace its baking tradition back to the "Colonia" times. The bread rolls offered may include: mango or cajeta (milk caramel) filled empanaditas, polvorones, cochitos (piggys), made out of molasses dough; chimangos (deep fried with orange, molasses and a hint of cinnamon).

You should try everything in order to assess how every mouthful of delicious rolls tastes better every time. The ingredients of the original recipes comprise wheat flour, molasses, milk, honey, and local fruits such as mango and pitahaya. The best way to pair these local delicacies is with a "café de talega" (literally sock coffee) boiled on wood and sweetened with molasses syrup, just as the locals do.

82

Comer Pan en San Bartolo

SAN DIEGO
TIJUANA
ENSENADA
MEXICALI

GUERRERO NEGRO

SANTA
ROSALÍA

LORETO

SAN CARLOS

LA PAZ

TODOS
SANTOS

SAN JOSÉ
DEL CABO
CABO
SAN LUCAS

83

Aguas termales de Santa Rita

Un spa natural espera para ser visitado a las afueras de Santiago. Las pozas de aguas termales además de ser relajantes, tienen fama de ser terapéuticas. La temperatura de estas aguas es muy alta, por lo que se recomienda agendar la visita entre los meses de octubre y marzo, para contrastar con la fresca temperatura ambiente. El lugar se ubica a 45 kilómetros de San José del Cabo, el camino para llegar es de terracería.

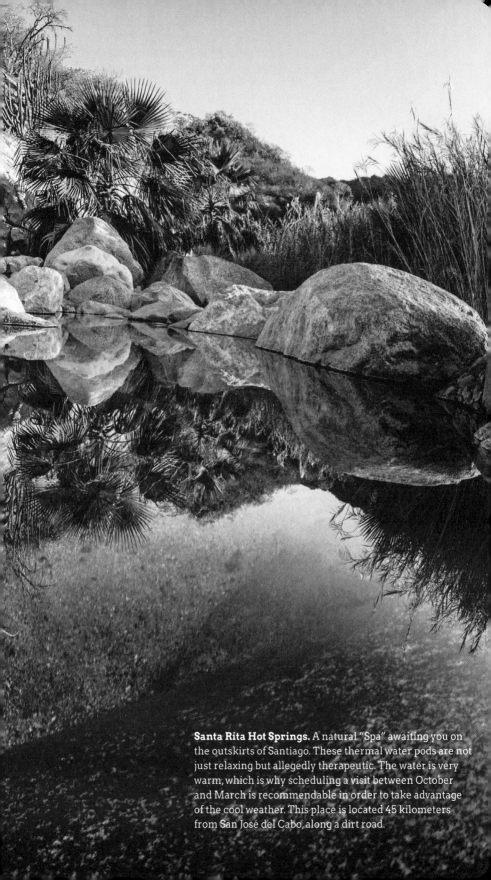

Santa Rita Hot Springs. A natural "Spa" awaiting you on the outskirts of Santiago. These thermal water pods are not just relaxing but allegedly therapeutic. The water is very warm, which is why scheduling a visit between October and March is recommendable in order to take advantage of the cool weather. This place is located 45 kilometers from San José del Cabo, along a dirt road.

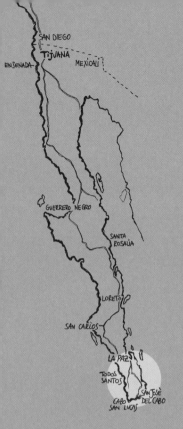

También se conoce como Sol de Mayo, es un oasis en medio del desierto, en donde una pequeña cascada forma una laguna profunda, que la gente visita para nadar o practicar clavados. Es un lugar ideal para ir en familia y con amigos para hacer pic nic o carne asada. Se encuentra en la zona de Los Cabos, puedes acceder por medio de un camino rural amplio a pesar de ser terracería. El lugar te permite practicar ciclismo, senderismo, rappel o psicobloc, aunque hay que llevar equipo propio, ya que no hay establecimientos para renta.

La Zorra Canyon.
Also known as "Sol de Mayo", it could be considered an Oasis in the middle of the desert, where a waterfall forms a deep pool. This spot is great for swimming and diving into the pool from the nearby rocks. This is also an ideal place to have a barbeque among family or friends. Located in the Los Cabos area, it is accessible through an off- road path. Mountain biking, trekking, hiking, and climbing are among several activities that can be practiced around here. In spite of this, there are no outfitters that can provide instruction or rental equipment.

84
Cañón de la Zorra, Santiago

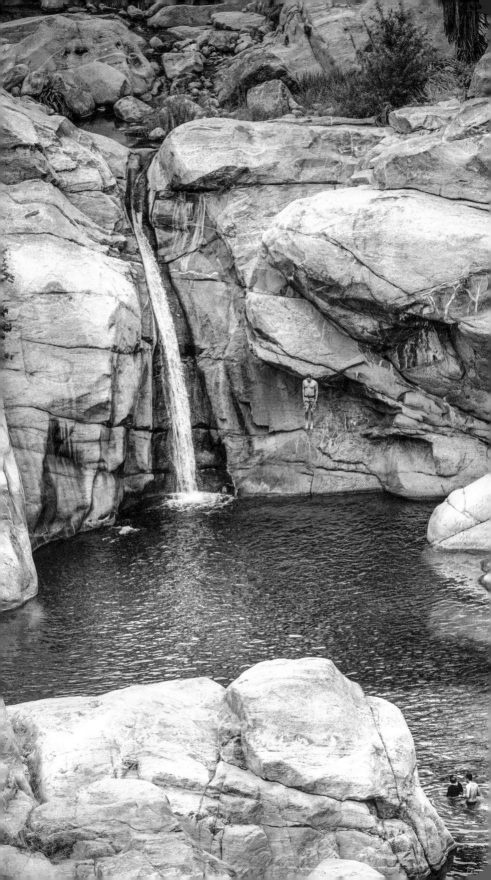

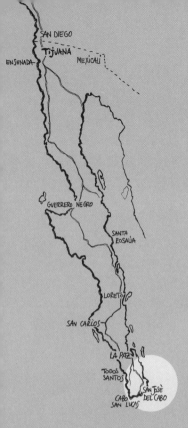

La experiencia de bucear y snorkelear en las aguas del Parque Marino Nacional Cabo Pulmo no tiene comparación. Su enorme arrecife coralino es único en toda la costa oeste del Pacífico, que abarca de Alaska a Tierra de Fuego. El mundo submarino de esta reserva nacional, es una auténtica fiesta de color, con verdes intensos, morado, rojos y dorados. En las áreas de El Islote y Los Cantiles es posible descender hasta 18 metros, para observar los peces ángel, tiburones gatas, pulpos y cardúmenes de peces mero y pargo gigantes. Al norte, a dos y medio kilómetros del arrecife, se encuentra El Colima, un barco hundido en 1939, habitado por escuelas de peces tropicales, erizos y rayas. Se necesitarán varias visitas para poder apreciar la cantidad y variedad de especies que viven en estas aguas. Los expertos recomiendan la temporada entre otoño e invierno, momento en que el agua no es tan fría y la visibilidad es mayor.

Diving in Cabo Pulmo.

There is no comparison to snorkeling and diving at Cabo Pulmo Marine National Park. Its huge coral reef is unique along the whole west Pacific coast, from Alaska to Tierra del Fuego in Chile. The underwater world in this National reserve is an authentic burst of colors ranging from intense greens, purple, red and golden hues. In the El Islote and Los Cantiles areas, it is possible to descend as deep as 60 feet to observe Angelfishes, nurse sharks, octopuses and several schools of giant Grouper and Snappers. One and a half miles to the north, a boat sunken in 1939 called "El Colima" is located. Patrolled by endless schools of tropical fish, and inhabited by sea urchins and rays, it may take several visits to truly appreciate the variety of species that live in these waters. Expert advice is to visit between autumn and winter, when the water is not as cold and the visibility is at its best.

85

Buceo en Cabo Pulmo

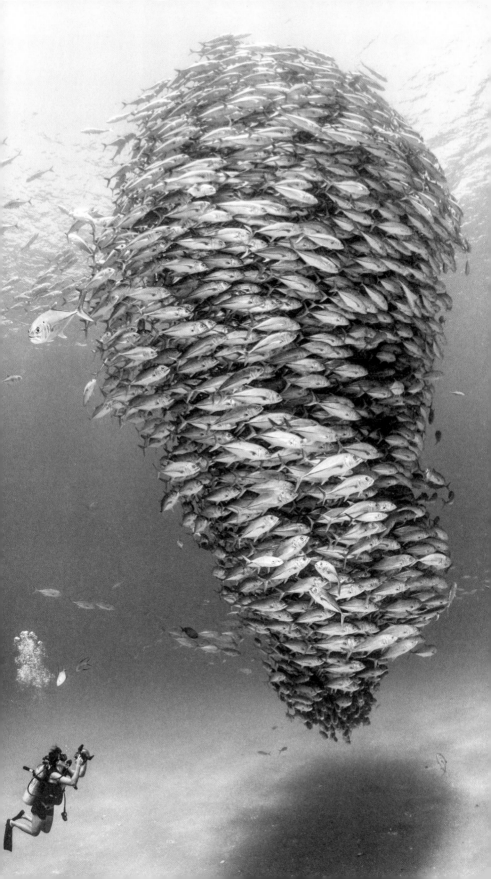

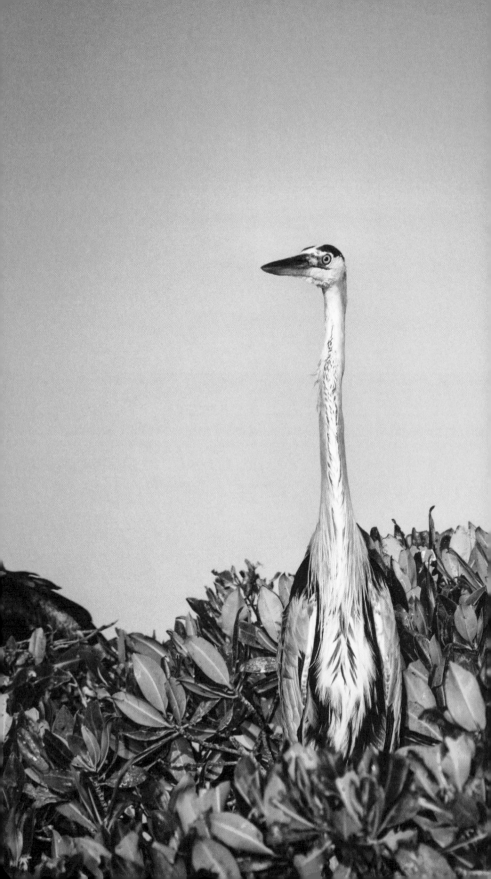

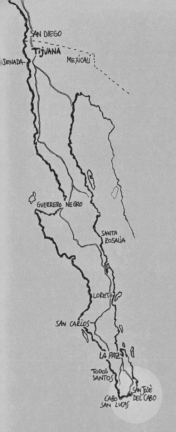

Esta opción es para quienes busquen tranquilidad en la activa área de Los Cabos. El estero, es un pantano de agua dulce, hogar de muchas especies de flora y fauna, especialmente aves. Definitivamente, es un lugar para la contemplación, para la reflexión y el silencio.

El camino de terracería no está señalizado, pero cualquier empresa turística puede proporcionar la ubicación o podrías informarte con los locales. Es un lugar virgen, por lo que no encontrarás infraestructura para el turismo. La recomendación es llevar agua, sombrero y bloqueador solar y prepararte para caminar algunas horas como observador y escucha de la naturaleza.

San José de Cabo estuary.

This choice is for those who seek peace in the very active Los Cabos area, The Estero (estuary) is a fresh water swamp, habitat of many floral and faunal species, especially birds. It is definitely a place for silent rumination, meditation and relaxation.

The off-road path has no signals, albeit any touristic service provider can take you there or give you directions on how to get there. You may try to ask the locals too. There are neither shops, nor touristic infrastructure nearby; therefore, bringing your own provisions is advisable. Prepare yourself for a long walk in touch with nature.

86

stuario,
San José de Cabo

87

Distrito del arte, San José de Cabo

El punto principal del mercado del arte en la península está en el centro histórico de San José del Cabo. En el Distrito del Arte se promueven artistas de distintas nacionalidades, siendo la temática regional la más demandada. Entre noviembre y mayo es la temporada más importante, donde cada jueves, algunas calles se convierten en paseos peatonales y las galerías de la zona abren sus puertas en horario extendido.

San Jose del Cabo Art Walk. The boom of art trade in Baja Peninsula is in the historical downtown of San José del Cabo. Art pieces of artists of all nationalities and cultural backgrounds are exhibited, but the local artistic subjects are the most sought-after. The best season is from November through May; during this time, each Thursday the streets become pedestrian walks and the galleries open with an extended schedule.

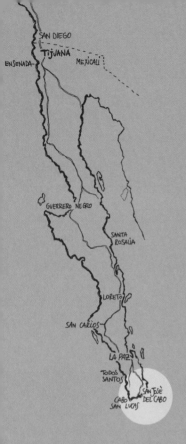

A los pies de las imponentes montañas de la Sierra de la Laguna se encuentran reservados los 25 acres que albergan esta huerta orgánica. Lo producido en la huerta surte al mercado local a través de Flora Grocery y Flora Markey, así como a los miembros de The Culinay Cottages, la comunidad privafa de diez lujosas cabañas hechas en su totalidad a mano. La visita es muy interesante ya que se ouede observar el respetuoso proceso de siembra orgánica. Según la temporada, en el mercado es posible adquirir productos como flores, zanahoria, tomate, miel de abeja y huevo. Así como alimentos procesados como aderezos, salsas y conservas. Flora's Field Kitchen es el nombre del restaurante que transforma los productos de la huerta en exquisiteces culinarias. Flora Farm está disponible para la realización de eventos privados y es popular por ser escenario de bodas espectaculares.

Flora Farm is a 25 acre organic working farm in the foothills of the Sierra de la Laguna Mountains in San Jose del Cabo and is home to the restaurant Flora's Field Kitchen, where they serve what they Make, Raise and Grow, featuring a seasonal menu with some permanent classics; The Farm Bar, Flora Farms Grocery and The Culinary Cottages, 10 handmade straw bales homes for the culinarily inclined. Flora Farms also has an onsite bakery where they make wood fired artisan breads, a butcher-shop Charcuterie Room, and a Brewery. The restaurant also Offers Cooking Classes several days a week. For over almost 20 years they have been farming without the use of pesticides or genetically modified seeds. They farm mostly Heirloom vegetables and herbs through the months of November- June and fruits like pineapple, plums, Mangos, Papayas, Guyabana, soursop, and bananas from July - Oct. Flora Farms is available for private events and is popular for hosting spectacular weddings.

88
Flora Farms,
San José del Cabo

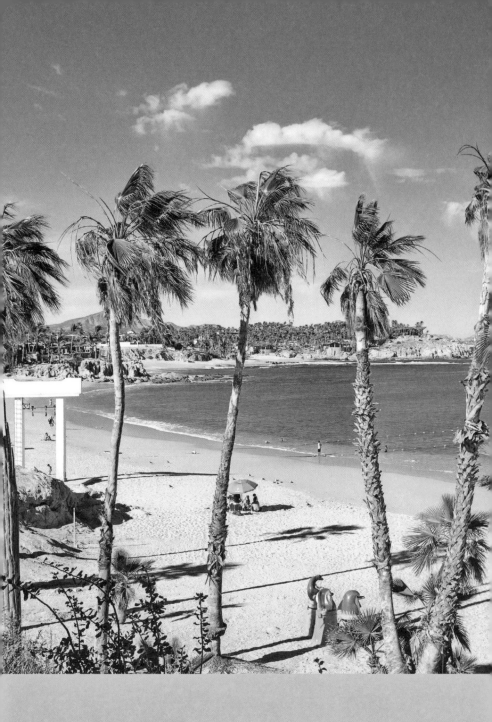

Chileno Beach. Among the most popular beaches in Los Cabos, If we should recommend a single beach in town, this would be the one. With an easy access from "El corredor turistico" close to Premier Hotels, it is one of the few beaches in which swimming and snorkeling is advisable. It should be taken into account that there are no stores to buy lunch or snacks nearby, so taking your own to enjoy this beach would be a good idea.

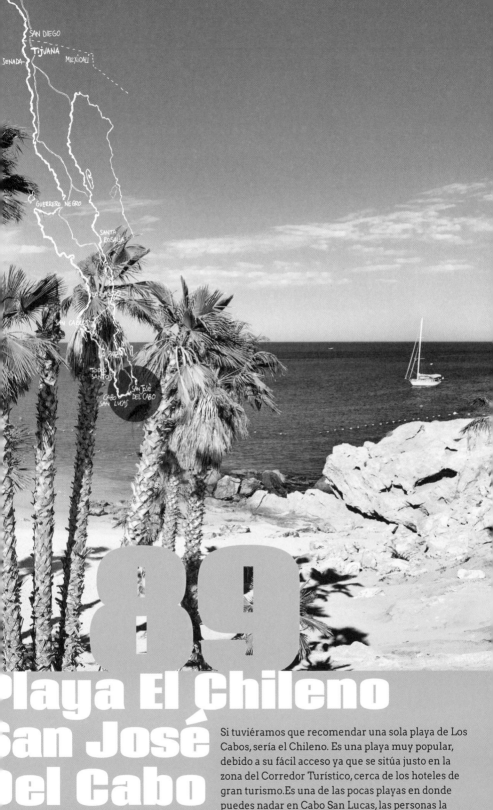

89

Playa El Chileno
San José
Del Cabo

Si tuviéramos que recomendar una sola playa de Los Cabos, sería el Chileno. Es una playa muy popular, debido a su fácil acceso ya que se sitúa justo en la zona del Corredor Turístico, cerca de los hoteles de gran turismo.Es una de las pocas playas en donde puedes nadar en Cabo San Lucas, las personas la visitan para bucear o esnorquelear. Se recomiendo llevar snacks y agua, ya que no hay comercios cerca de la playa.

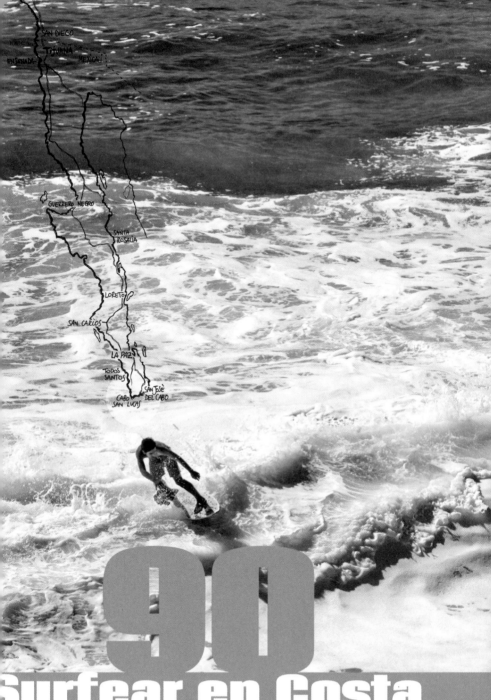

SAN DIEGO
TIJUANA
ENSENADA MEXICALI

GUERRERO NEGRO

SANTA ROSALÍA

LORETO

SAN CARLOS

LA PAZ

TODOS SANTOS

CABO SAN LUCAS SAN JOSE DEL CABO

90
Surfear en Costa Azul

Esta área es el centro de la cultura del surf en la zona de Los Cabos. Zippers, Acapulquito y The Rock son los tres puntos que la componen. Las olas son buenas todo el año, pero la temporada especial es en verano y otoño. Aquí se encuentra establecida una escuela de surf, para principiantes que quieran tomar su primera ola o para experimentados que quieran recordar técnicas e intentar nuevos trucos.

Surfing in Costa Azul. Costa Azul is the center of Los Cabos surf lore. Zippers, Acapulquito and The Rock are the three spots which comprise it. Waves are good all year round, but the best season is between summer and autumn. There is a surf training center there, for beginners who want to take their first wave, or for seasoned practitioners who want to remember all their glories and come up with new moves.

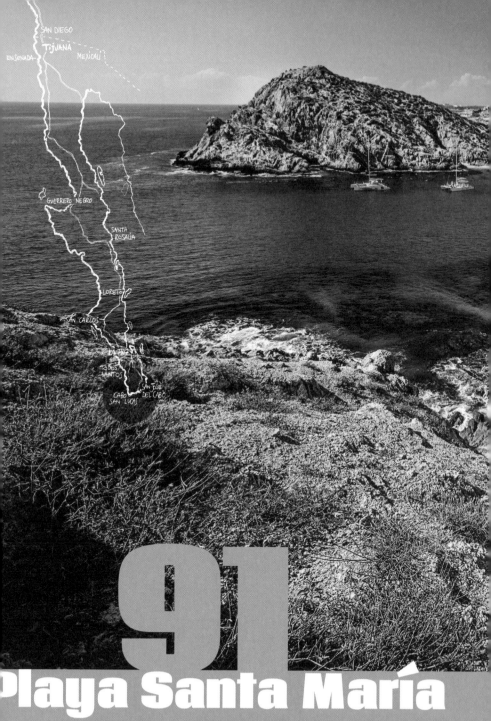

91
Playa Santa María
Los Cabos

Bahía oculta de hermosas aguas transparentes, aunque de gruesa arena. Lo rocoso del entorno hace que todo el año puedas observar peces de colores y otras impresionantes especies de fauna marina De preciosa panorámica, con suerte es posible ver ballenas y delfines nadar a lo lejos. Se ubica en el corredor turístico, se accede tomando esta carretera o en alguno de los yates o veleros que salen desde el muelle de Cabo San Lucas.

Santa María beach. A hidden bay of gorgeous clear waters and coarse sand. Due to the rocky reefs in the area, a variety of marine life can be observed all year round. "In the offing the sea and the sky are welded together" and if you are lucky enough, pods of dolphins and whales can be seen swimming in these calm and tempered waters. Located within the "Corredor turistico" it is accessible from the Highway or by boat or yacht from Los Cabos marina.

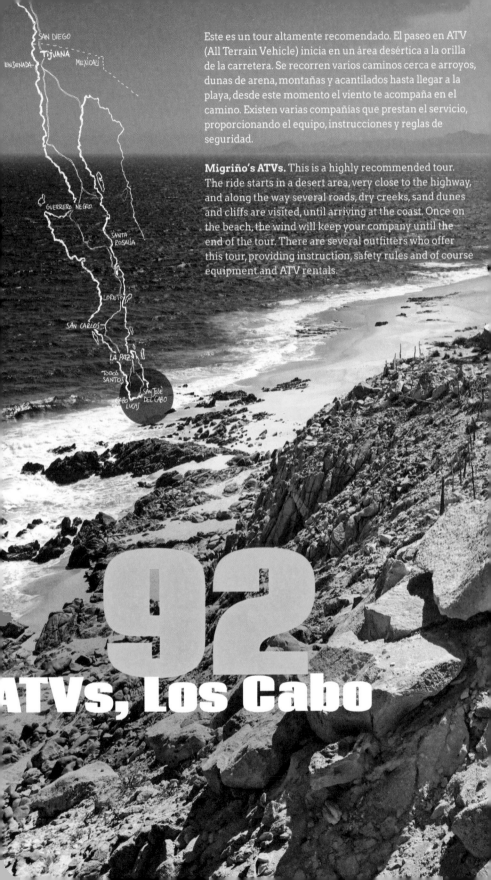

Este es un tour altamente recomendado. El paseo en ATV (All Terrain Vehicle) inicia en un área desértica a la orilla de la carretera. Se recorren varios caminos cerca e arroyos, dunas de arena, montañas y acantilados hasta llegar a la playa, desde este momento el viento te acompaña en el camino. Existen varias compañias que prestan el servicio, proporcionando el equipo, instrucciones y reglas de seguridad.

Migriño's ATVs. This is a highly recommended tour. The ride starts in a desert area, very close to the highway, and along the way several roads, dry creeks, sand dunes and cliffs are visited, until arriving at the coast. Once on the beach, the wind will keep your company until the end of the tour. There are several outfitters who offer this tour, providing instruction, safety rules and of course equipment and ATV rentals.

SAN DIEGO
TIJUANA
ENSENADA
MEXICALI

GUERRERO NEGRO

SANTA ROSALIA

LORETO

SAN CARLOS

LA PAZ

TODOS SANTOS

CABO SAN LUCAS

SAN JOSE DEL CABO

92
ATVs, Los Cabo

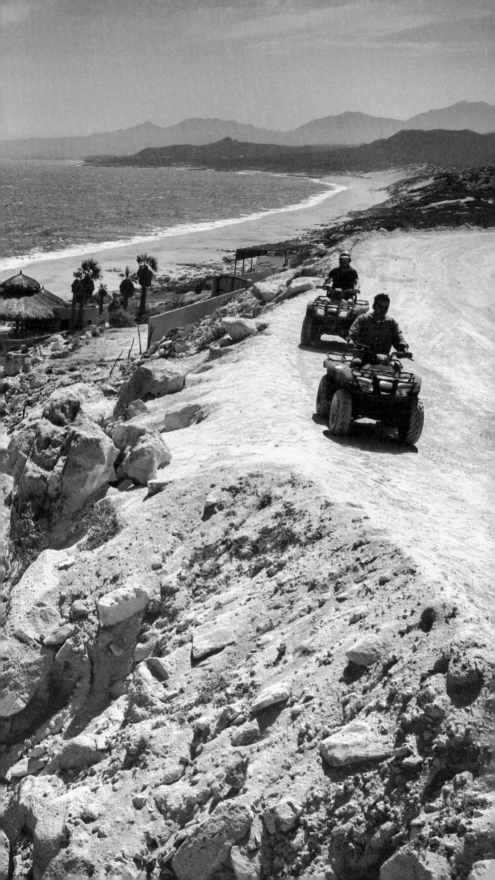

Ballena Jorobada

Este gigante marino es un visitante regular en los mares californianos. La Ballena Jorobada (*Megaptera novaeangliae*) visita las aguas del pacífico mexicano entre los meses de noviembre y mayo. En la península, el sur es el mejor lugar para hacer avistamiento, especialmente la región de Los Cabos. Lo más impresionante de este encuentro es ver a este animal de más de 40 toneladas saltar completamente fuera del mar.

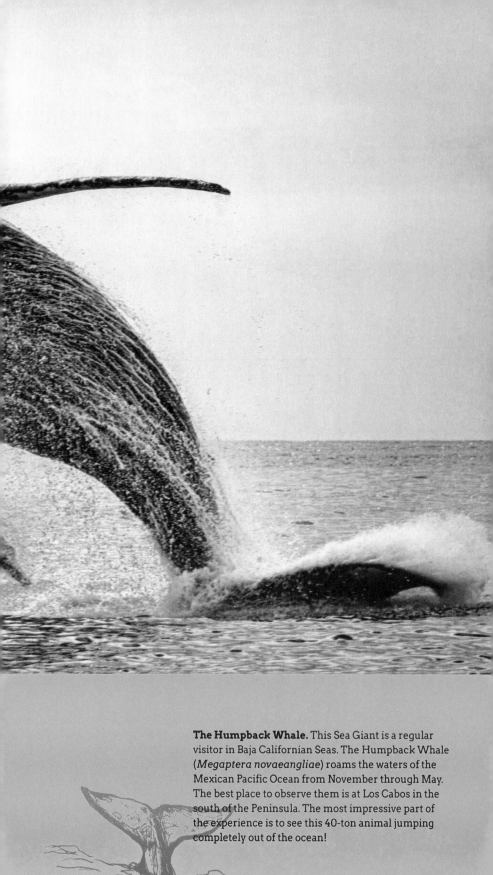

The Humpback Whale. This Sea Giant is a regular visitor in Baja Californian Seas. The Humpback Whale (*Megaptera novaeangliae*) roams the waters of the Mexican Pacific Ocean from November through May. The best place to observe them is at Los Cabos in the south of the Peninsula. The most impressive part of the experience is to see this 40-ton animal jumping completely out of the ocean!

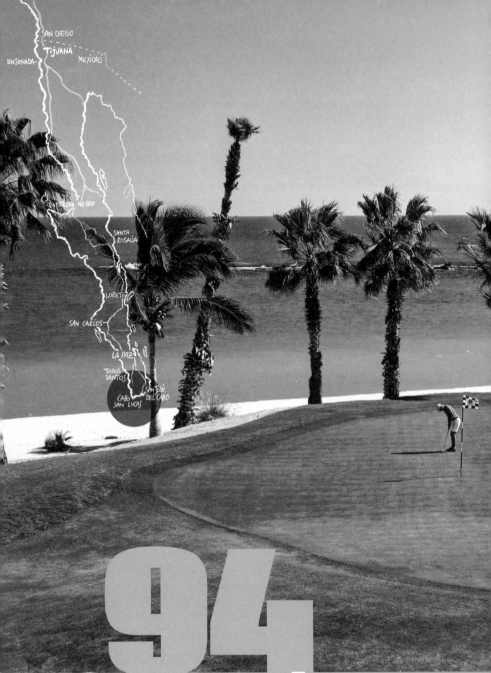

SAN DIEGO
TIJUANA
ENSENADA
MEXICALI
GUERRERO NEGRO
SANTA ROSALÍA
LORETO
SAN CARLOS
LA PAZ
TODOS SANTOS
CABO SAN LUCAS
SAN JOSÉ DEL CABO

94
Golf, Los Cabos

Hay quienes viajan hasta este soleado paraíso únicamente para pasar los días en sus exclusivos campos de golf. Sin duda es el principal destino en México para practicar este deporte y uno de los favoritos a nivel mundial, con varios campos rankeados dentro del top 100. El clima soleado durante todo el año y la espectacular vista al mar que tienen la mayoría de los campos, hacen de este destino el favorito de los conocedores.

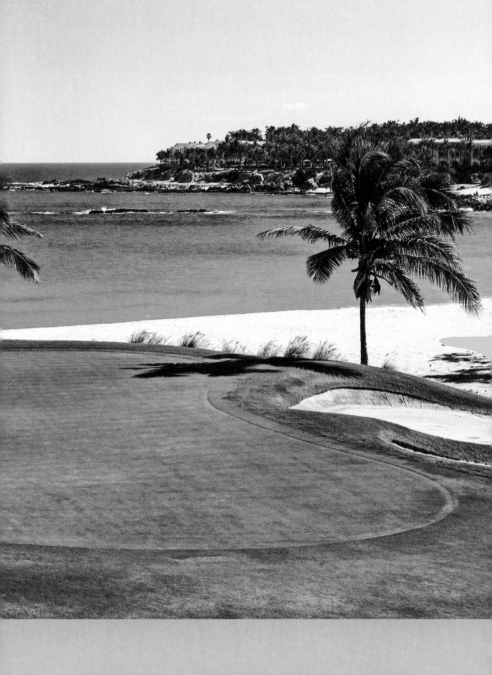

Some people travel to this sunny paradise just to
spend their leisure time on the exclusive and world
class golf courses in Cabo. Without a doubt , this is
Mexico's premier site for golf playing, and one of the
top 100 around the World. All year long sunny days and
breathtaking ocean views, make this place the favorite
among seasoned players and beginners alike.

SAN DIEGO
TIJUANA
ENSENADA
MEXICALI

GUERRERO NEGRO

SANTA ROSALÍA

LORETO

SAN CARLOS

LA PAZ

TODOS SANTOS

SAN JOSÉ DEL CABO

CABO SAN LUCAS

95

Playa el Médano, Cabo San Lucas

La mejor y más alocada fiesta de día en Los Cabos está en El Médano. Para los springbreakers, ésta es por mucho, la mejor opción para la diversión; con buena comida, buenos bares y variedad en lugares de renta de equipo para deportes acuáticos, tan tranquilos como el paddle board hasta los más extremos como el FlyBoard. El mar es seguro para nadar y el famoso Arco de Cabo San Lucas al fondo completa las fotos para el recuerdo.

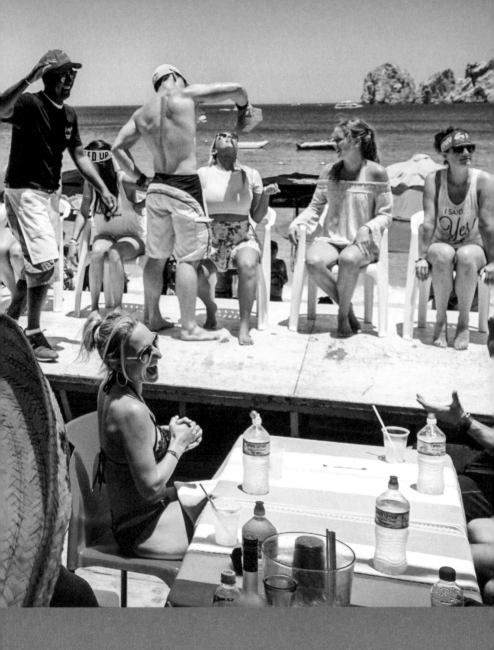

Médano Beach is the party place of Cabo San Lucas. Very popular among spring breakers, it is among the top choices to have a great time and lots of fun. Loaded with top notch restaurants, great bars and several outfitters for practicing water sports ranging anywhere from paddle board to the most extreme flyboard. El Medano beach offers great swimming in safe waters, with the majestic and world famous Landscape of Cabo San Lucas Arch as a frame for a great adventure.

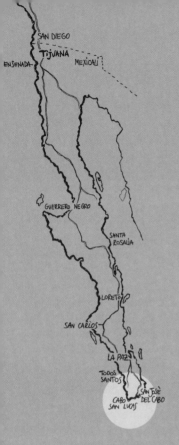

La noche más divertida y alocada de Cabo está en Squid Roe. Es un lugar icónico en la vida nocturna de este pueblo turístico. En el día es restaurante, entrando la noche empieza la fiesta, que no termina hasta el amanecer. El buen ambiente te atrapa desde la entrada, con una loca decoración, que lo vuelve un lugar bastante relajado. Es un antro al aire libre, ideal para el clima caluroso de playa. Sus tres pisos son escandalosos, animados por sus meseros y bartenders que igual sirven al público como animan y bailan para poner ambiente. Las bebidas se sirven en Yardas, que son unos vasos gigantes de color fosforescente que se han vuelto un símbolo del lugar. El lugar está lleno de extranjeros y celebridades, es el club favoritos de las estrellas de hollywood que vienen a divertirse a Los Cabos.

The Squid Roe.
The best party in Cabo is at El Squid Roe, an iconic location in the nightlife of this touristic town. A restaurant during the day, yet the most outstanding facet of this place is when night begins, because the party doesn't end until dawn! The great mood of this place starts with its wild ornamentation, which makes it genuinely conspicuous. It is a nightclub in the open; perfect for those warm summer nights. This three storey building comes to life due to the rowdy waiters and bartenders who love to dance and prepare delicious cocktails, and are part of the party atmosphere. Most beverages are served in yards, which are huge, fluorescent glasses which have become a symbol of Squid Roe. The most sought after spot in Cabo, both by regular tourists and Hollywood celebrities who seek out this great place to have real fun.

96
El Squid Roe,
Cabo San Lucas

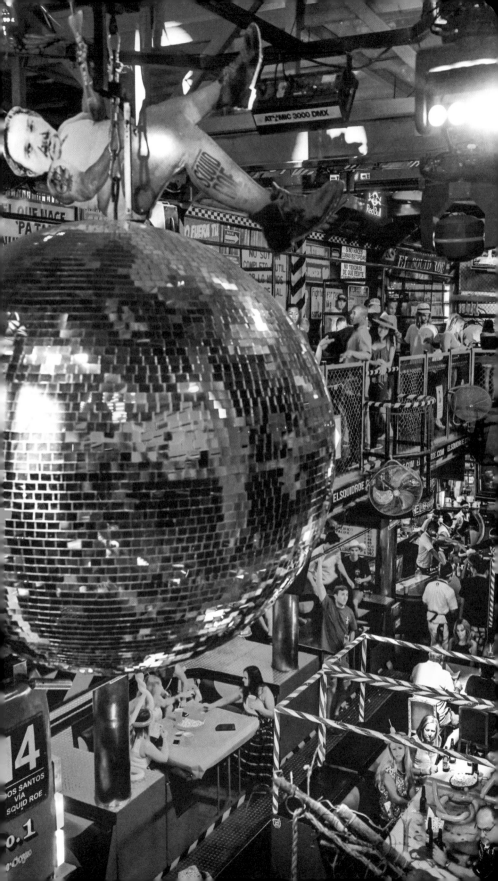

Esto es comer comida Mexicana. Quien visite Mi Casa, en el corazón de Cabo San Lucas, lo recomendará. La decoración tipo hacienda colonial, con la mejor colección de Catrinas de la ciudad, te transportan al típico hogar mexicano. Los platillos se preparan con las recetas originales y las tortillas se hacen al momento, a la vista de todos. Los conocedores sugieren degustar el mole poblano y el manchamanteles, definitivamente, una delicia.

Mexican cuisine at its best! Located in the heart of Cabo San Lucas downtown. Eating here is believing! With its traditional Mexican Hacienda style, the best "Catrinas" collection in town, this lovely place will take you directly to the typical Mexican home atmosphere. Dishes are prepared with original recipes and the world famous tortillas are made in front of the customers. Two of the most recommended delicacies are the "Mole poblano" (a delicious Mexican dish made out a range of chiles and chocolate) and the "Manchamanteles" (an ambrosial Mexican dish with meat and pineapple, roughly translated as " tablecloth stainer") both of them are absolutely delicious.

97

Mi Casa
Cabo San Lucas

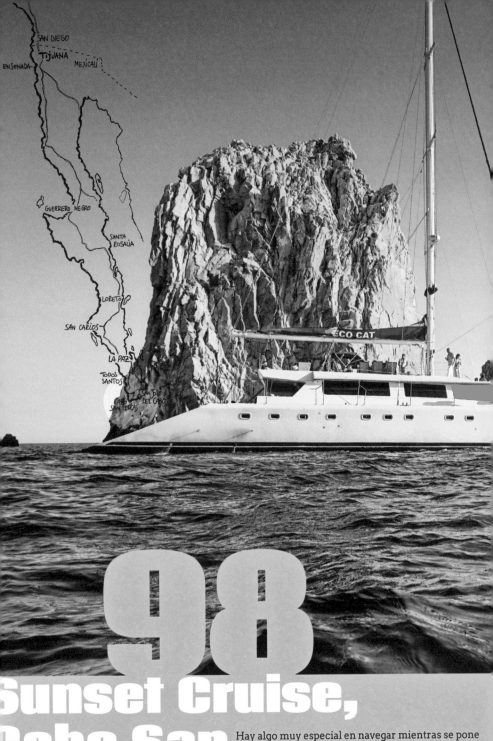

98

Sunset Cruise, Cabo San Lucas

Hay algo muy especial en navegar mientras se pone el sol, más aún si puedes brindar y estar con tus amigos. El Sunset Cruise es para aquellos que buscan una alocada fiesta paseando por la bahía o para los románticos amantes del atardecer. Este es un paseo para mayores de edad, se puede reservar desde el hotel o en los diferentes negocios turísticos. Cuando el sol se mete, en Cabo la diversión continúa.

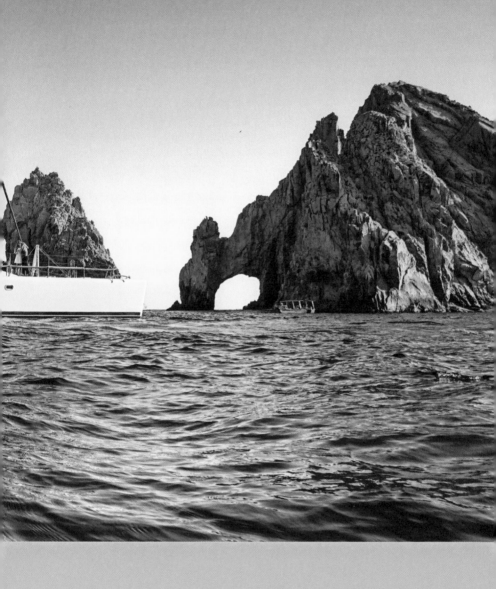

There's something special about sailing at sunset, even
more so if you are having a good time with friends. The
Sunset Cruise is for those who really like wild parties
while sailing in the bay, or for truly romantic spirits
who love sunsets. This cruise is for adults only. It can
be reserved directly from your hotel or through several
touristic service providers. In Cabo, when the sun sets,
the fun begins

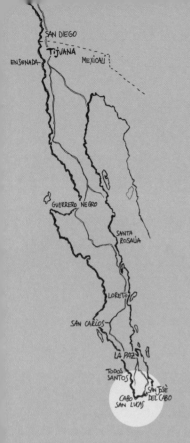

Esta playa de cara al Océano Pacífico definitivamente no es un lugar para nadar, pero es perfecta para los amantes de los atardeceres y de los largos paseos a la orilla del mar. Es el sitio para sentarse, disfrutar del sol y observar las ballenas que se pasean frente a la orilla, especialmente entre los meses de enero y marzo. Las formaciones de granito que surgen entre la arena, son una característica especial que distinguen al lugar. Los hoteles de lujo de esta área se especializan en realizar eventos a la orilla del mar, son comunes las bodas, ceremonias frente al océano y las elegantes recepciones privadas. El Cerro del Vigía justo tras la playa, es visitado para hacer hiking y admirar la vista del Final de la Tierra desde su cima.

Solmar Beach.

Facing the Pacific Ocean, this beach is definitely not suitable for swimming, but it is perfect for those who love enjoying the sunset while taking long promenades on the beach. It is the right place to relax and enjoy the sight of passing whales, especially from January through March. The granite rocks that protrude from the sand are a distinguishable feature of this place; major hotels in the zone specialize in arranging beachfront events such as weddings, and private receptions. El Cerro Del Vigía, just behind the beach, is a good place to hike and enjoy the view of "Land's End" from above.

99
Playa Solmar, Cabo San Lucas

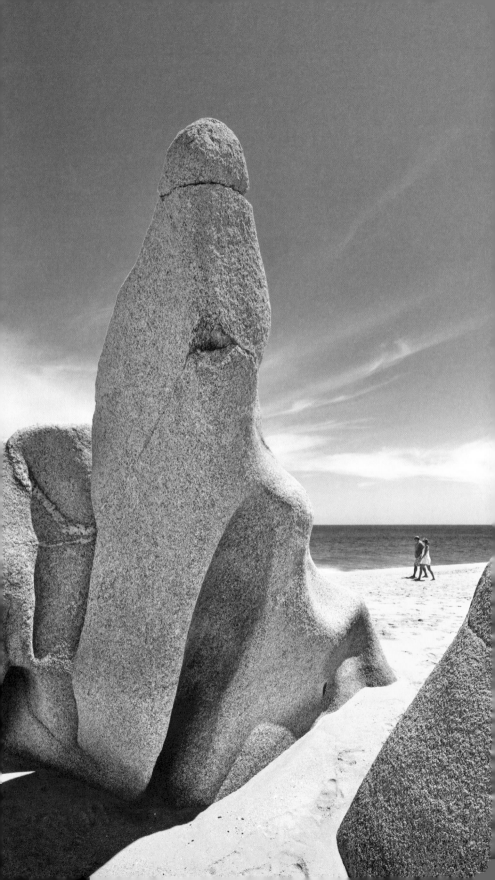

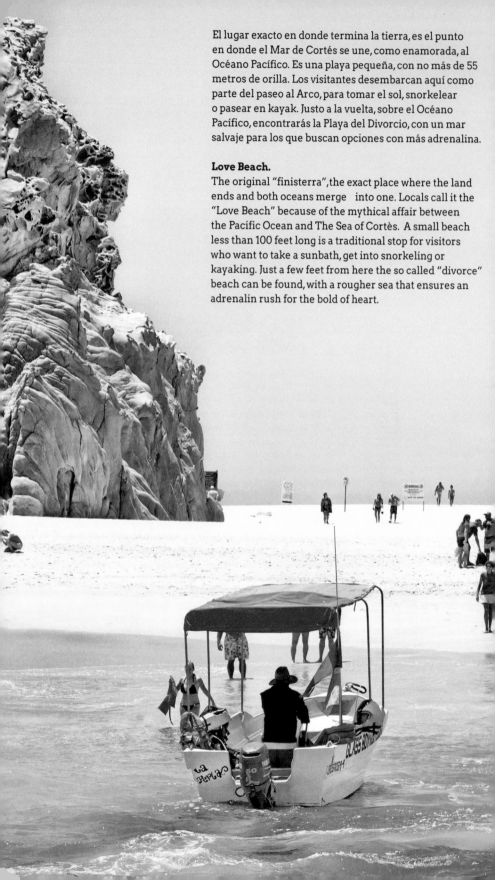

El lugar exacto en donde termina la tierra, es el punto en donde el Mar de Cortés se une, como enamorada, al Océano Pacífico. Es una playa pequeña, con no más de 55 metros de orilla. Los visitantes desembarcan aquí como parte del paseo al Arco, para tomar el sol, snorkelear o pasear en kayak. Justo a la vuelta, sobre el Océano Pacífico, encontrarás la Playa del Divorcio, con un mar salvaje para los que buscan opciones con más adrenalina.

Love Beach.
The original "finisterra", the exact place where the land ends and both oceans merge into one. Locals call it the "Love Beach" because of the mythical affair between the Pacific Ocean and The Sea of Cortès. A small beach less than 100 feet long is a traditional stop for visitors who want to take a sunbath, get into snorkeling or kayaking. Just a few feet from here the so called "divorce" beach can be found, with a rougher sea that ensures an adrenalin rush for the bold of heart.

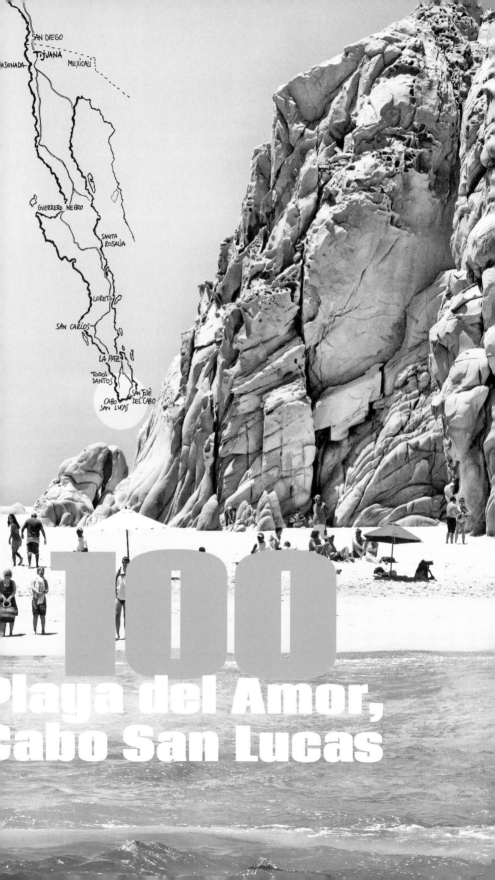

100
Playa del Amor, Cabo San Lucas

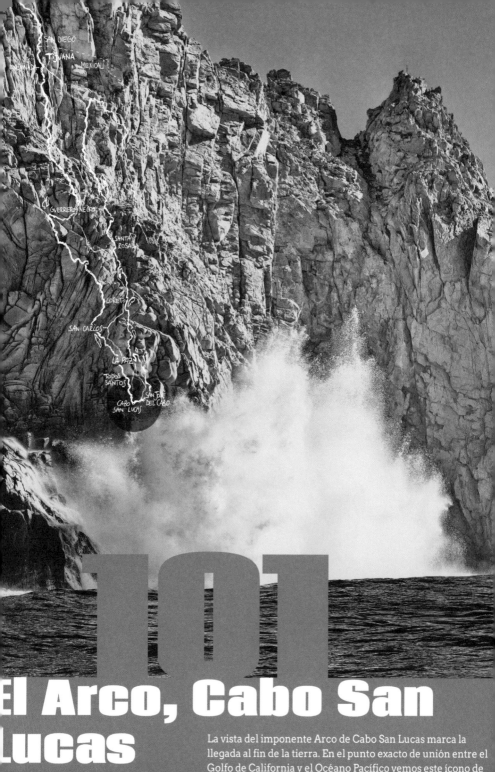

101

El Arco, Cabo San Lucas

La vista del imponente Arco de Cabo San Lucas marca la llegada al fin de la tierra. En el punto exacto de unión entre el Golfo de California y el Océano Pacífico vemos este ícono de las tierras sudcalifornianas. Tomar una lancha de fondo con cristal es el transporte clásico, en quince minutos llegarás para admirar la imponente roca erosionada. Es seguro que verás la colonia de lobos marinos que duerme a la sombra de las piedras y con suerte hasta podrás ver ballenas.

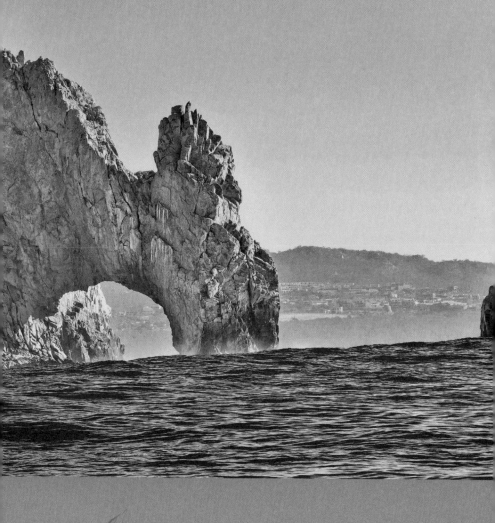

The Arch. Sighting the impressive San Lucas Arch is a sign that you have reached "Land's End". This is the exact point were the Gulf of California and the Pacific Ocean merge. Take a glass-bottom boat to get to this iconic landmark of South Baja. Reaching your destination after just a 15 minute boat-ride, this awesome rock was shaped by both sea and age. It is possible to see the sea lion colony dozing comfortably in the shade provided by the huge rocks.

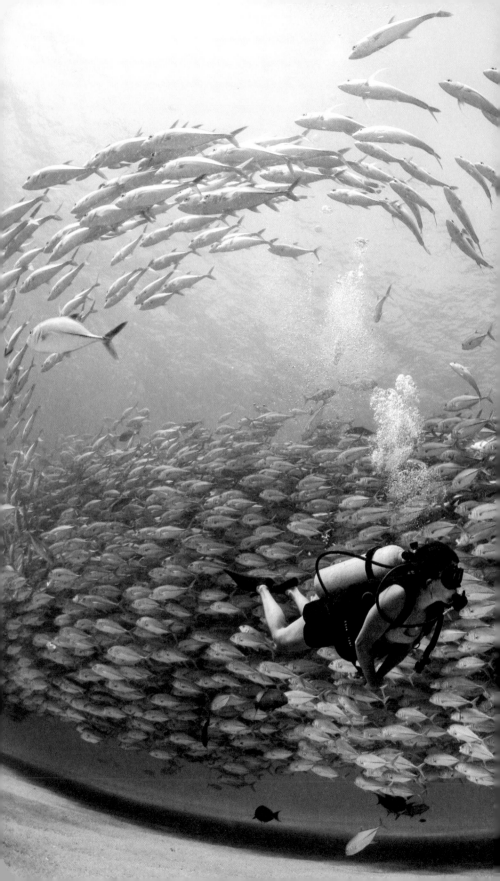

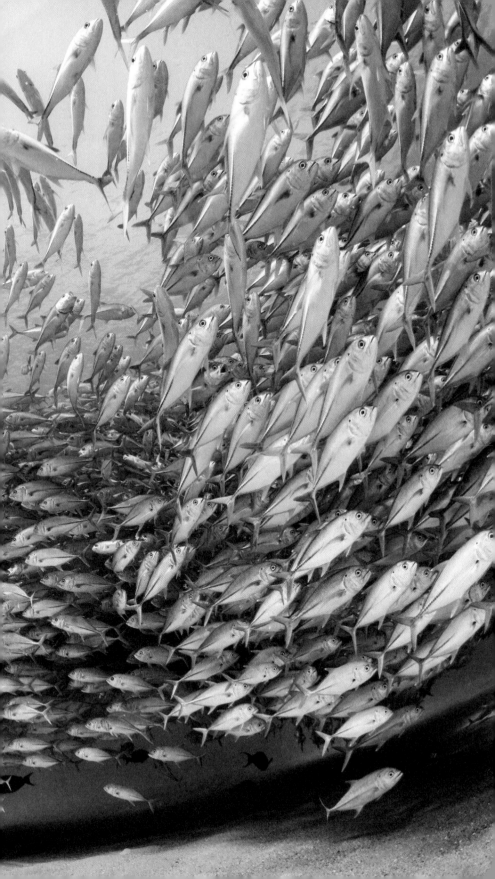